畫畫的52個創意練習——
用各種媒材創意作畫

Drawing Lab for
Mixed-Media Artists

畫畫的52個創意練習｜用各種媒材創意作畫
Drawing lab for mixed-media artists : 52 creative exercises to make drawing fun

作　　　者	卡拉‧桑罕 Carla Sonheim
譯　　　者	汪芃
總　編　輯	陳郁馨
主　　　編	李欣蓉
封面設計	東喜設計工作室
行銷企劃	童敏瑋
社　　　長	郭重興
發行人兼出版總監	曾大福
出　　　版	木馬文化事業股份有限公司
發　　　行	遠足文化事業股份有限公司
地　　　址	231新北市新店區民權路108-3號8樓
電　　　話	(02)22181417
傳　　　真	(02)88671891
電子郵件	service@bookrep.com.tw
郵撥帳號	19588272 木馬文化事業股份有限公司
客服專線	0800221029
法律顧問	華洋國際專利商標事務所 蘇文生律師
二　　　版	2014年11月
定　　　價	320元

Cover Design: bradhamdesign.com
Book Layout: tabula rasa graphic design
Series Design: John Hall Design Group, www.johnhalldesign.com
Photography: Steve Sonheim
Photo, page 54, Getty Images
Printed in China

畫畫的52個創意練習：用各種媒材創意作畫/ 卡拉.桑罕 著；
汪芃 譯. -- 二版. --新北市：木馬文化出版：遠足文化發行，
2014.11　面；　公分
譯自：Drawing lab for mixed-media artists : 52 creative exercises to make
drawing fun
ISBN 978-986-359-036-1(平裝)
1.素描 2.繪畫技法　947.16　103013047

畫畫的52個創意練習—用各種媒材創意作畫

52個創意練習，讓素描樂趣無限！

卡拉‧桑罕

Contents

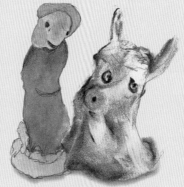

創意練習27：
畫陶土作品
（見76頁）

序

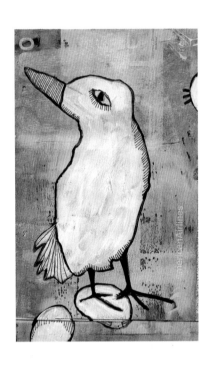

素描很好玩！如果你不這麼覺得，應該是因為你太久沒提筆畫畫囉！

素描很可怕。好吧，我懂你的心情。你可能蠻喜歡玩拼貼畫或壓克力畫，可是一旦要拿筆或鉛筆就不大自在。可能你曾經試過看一般的素描書自學，或上過傳統的素描課，但都學得很挫折，更慘的是甚至覺得很無趣。或者你也試過自己學畫素描，但總是挑剔自己畫的東西。（注意：這樣很不好。）然而……你內心深處始終有個聲音，叫你自由一點，畫自己真正想畫的東西。

讓我們一起找回素描的樂趣！我希望能引導你發掘畫素描的箇中樂趣，不再嫌棄自己的畫。其實，隨手塗鴉是我們每個人小時候最原初的樂趣，就算現在我們都長大成人了，內心深處一定都還保有這份對畫畫的愛好。前陣子，我教的一位學員對我有感而發：「跟你學素描感覺就像回到小時候，只不過你教我們用大人的方法畫。」我希望你用這本素描書時，就能得到這種感覺。

*左圖及下頁：*素描是作者用複合媒材創作時不可或缺的元素。《垃圾郵件之書II》，石膏、水彩、Sharpie 簽字筆、炭·廣告傳單

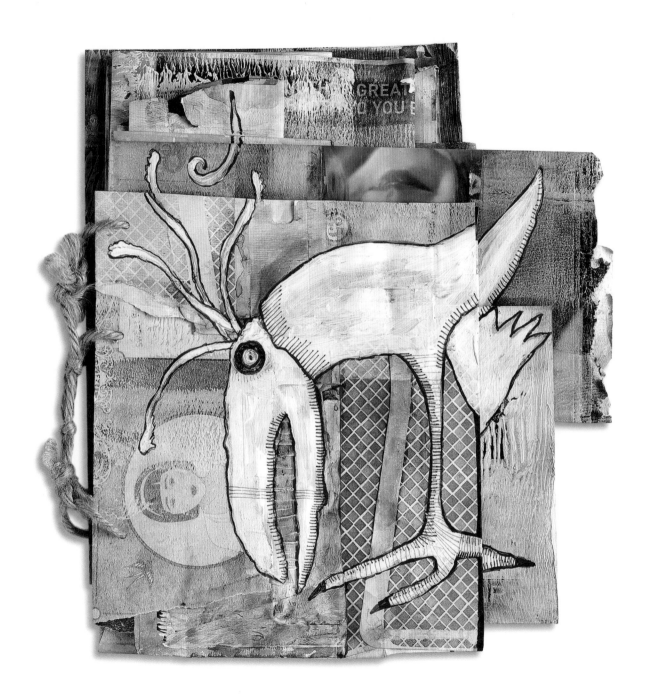

為什麼要畫素描？

先講點學理：擁有基本的素描技巧，是奠定你所有創作的基石。就好比練習越野跑步可以鍛鍊毅力、紀律和專注力，對生活各個層面都大有助益；素描也是同樣的道理，畫素描過程中習得的技巧，像是學著用心去「看」，學著聚精會神，以及訓練「手感」等技能，對你畫其他繪畫、做拼貼畫或其他藝術創作都非常有幫助。

只要我有這樣的素描程度：

再多點信心，就可以畫出像這樣的東西：

還有這樣：

甚至連這個也難不倒我：

克服障礙

美國小說家暨劇作家史提芬‧佩斯菲爾德（Steven Pressfield）寫了《藝術戰爭》（The War of Art）這本書，在這部佳作中，他提到：「天底下沒有不怕死的戰士，也沒有無所懼的藝術家。」這話說得真好。雖然我熱愛素描，已經畫了好幾百幅素描和其他繪畫，但每當我面對一張全新的白紙時，心裡還是會感到七上八下，得跟自己作戰一番。

我找到一個剷除障礙的好方法，就是蒐集一大堆專為新手設計的練習（也就是所謂的「作業」），這些就是我的祕密武器，可以讓我動起來：可以試著接受各種規則、限制和挑戰，有時故意違反規則，有時則在規範內盡可能發揮創意。這些練習設下的規定，可以讓我把心態放輕鬆，不會再把自己和自己的藝術創作看得太過嚴肅了。有規定好的主題，也讓我不會有「現在該畫啥」的壓力，可以馬上動筆開始畫。

水彩、石膏、炭、鋼筆‧木頭

這裡是一些在歷史上揮灑創意的人說的話，很有參考價值：

「一個人給自己設下的限制愈多，反而愈能解開綑綁心靈的束縛。」——俄國音樂家史特拉汶斯基（Igor Stravinsky）

「限制形塑無限。」——古希臘哲學家畢達哥拉斯（Pythagoras）

「一個藝術家給自己的作品設限愈少，愈難獲致藝術成就。」——俄國作家索忍尼辛（Aleksandr Solzhenitsyn）

「藝術的難處，不在追求更多自由，而在找尋障礙。」——英國建築師理查·羅傑斯（Richard Rogers）

「沒有規則，何來遊戲。」——荷蘭建築師雷姆·庫哈斯（Rem Koolhaas）

這正是矛盾之處：如果你完全自由，不受限制，往往反而會「呆住」，什麼也做不成了。這本書裡，有些是過去這些年我用來讓自己快速進入狀況的各種練習，另外也有些是為小學學童設計的作業。後來我開始教成人素描班，我發現對大人來說，這些為孩童設計的練習也是最有效的。（畢竟我們內心深處都還是小小孩嘛，不是嗎？）

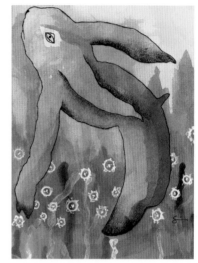

見「創意練習8：虛構生物」

這本書教你什麼……不教你什麼……

我個人向來遵循三個黃金守則：

1. 畫自己想畫的東西。

2. 用自己想用的媒材。

3. 用自己喜歡的風格、技法和方式。

這本書裡，會有許多傳統的素描練習，像是輪廓素描、輪廓盲繪、動態速寫等，但有些其他傳統素描書籍可以找到的內容，我就不收錄了。這本書的內容設計，主要是希望鼓勵你重新拿起畫筆，重拾對素描的狂熱！一旦又有了靈感，你可能就會想更精進自己的素描功力；我大力推薦你屆時再參考其他市面上優質的素描書（我個人最喜歡的已收錄至「參考資源」單元中），或也可以再去上附近大學開設的素描課程。

作者生平的第一場畫展「我所見到的臉」，集結了1千幅3吋（7.6公分）寬的水彩人像。這些肖像畫的是作者在潛意識裡「看」過的人。

你需要的工具和材料

藝術創作的重點，不在於你有多少工具和材料，重要的是實際動手做。所以，如果目前你手上的創作工具，只有一支HB鉛筆，那就先這樣開始吧！以下這份簡單的清單是我個人通常會準備的媒材：

- 白色卡紙
- 140磅的Fabriano義大利熱壓水彩紙
- 自動鉛筆
- 葡萄藤炭條（軟質）
- 軟炭筆
- 紅色炭精筆
- 百利金24色透明水彩
- 白色FW壓克力顏料
- 墨水（各種品牌、顏色都有）
- 鋼筆
- 12號圓頭畫筆
- 小支的扁頭畫筆
- 毛線筆
- 櫻花牌Pigma Micron黑色墨水筆01（0.25公釐粗）
- 軟橡皮
- 彩色油性簽字筆（例如Sharpies簽字筆）
- 淺色的Copic酒精性麥克筆數支
- 彩色鉛筆
- 水彩蠟筆
- 粉彩筆數支（紅色、橘色、綠色）
- 口紅膠
- 剪刀
- 紙質較厚的線圈素描簿

找到自己喜歡且買得起的材料，開心地用！我會用便宜鉛筆搭高級的紙，也會用好的畫筆，但搭配一般等級的顏料。重點是，藝術家是你。從你的美術用品堆裡挑一樣工具，就開始畫吧。然後再慢慢添購新的工具和材料，重點是只用自己喜歡的素材。

這本書提到的材料跟工具多半很容易買到，但如果你找不到一些特定的媒材，就大膽發揮創意找替代品吧！

本書作品除特別註明者外，皆由卡拉・桑罕創作。

下頁：水彩、石膏、鉛筆、炭、墨水・木頭

關於素描簿

曾經有很多年，我都沒辦法在素描簿上創作，因為我對一整本的素描簿有心理障礙……要是一頁畫錯，不就把整本素描簿都毀了！所以我都畫在單張的白色卡紙上，完成的畫就疊到架上，或收進檔案夾。但如果要到外面畫實景素描，用素描簿方便多了；最近，我發現我用線圈素描簿蠻上手的。不喜歡的畫可以撕掉，這樣我畫素描就更能隨心所欲自由創作。但要不要用素描簿，都看你自己。依你自己習慣的方式。

從動物找靈感

1

動物豐富我們的生活，以各種不同的方式啟迪人心……無論是家裡貓咪發怒的表情，或是一隻河馬奇大無比的身軀，都讓我們激發許多靈感，滋養了我們的靈魂。對我來說，創造出自己的野生動物園，也有同樣療癒心靈的效果。

在這個單元裡，你會學到動物寫生、臨摹動物的圖片進行創作，還可以用想像力畫動物。當然能看著活生生的動物寫生是最好的，不過呢，對很多人來說，獅子或熊可沒辦法說看就看。所以你可以開始蒐集各種喜歡的動物圖片，可以把雜誌和報紙裡的動物圖片撕下來。最好蒐集比較一般的圖片，因為現階段我們只是要瞭解各種動物的外型，不須挑選特別的照片來探究細部特徵。

如果你可以好好練習動物寫生，或多臨摹動物照片，之後用想像力畫的虛構生物，也會更加生動逼真。

下頁：這幅《兔子龜》以複合媒材創作，包含石膏、水彩、拼貼畫，當然囉，也用了線。

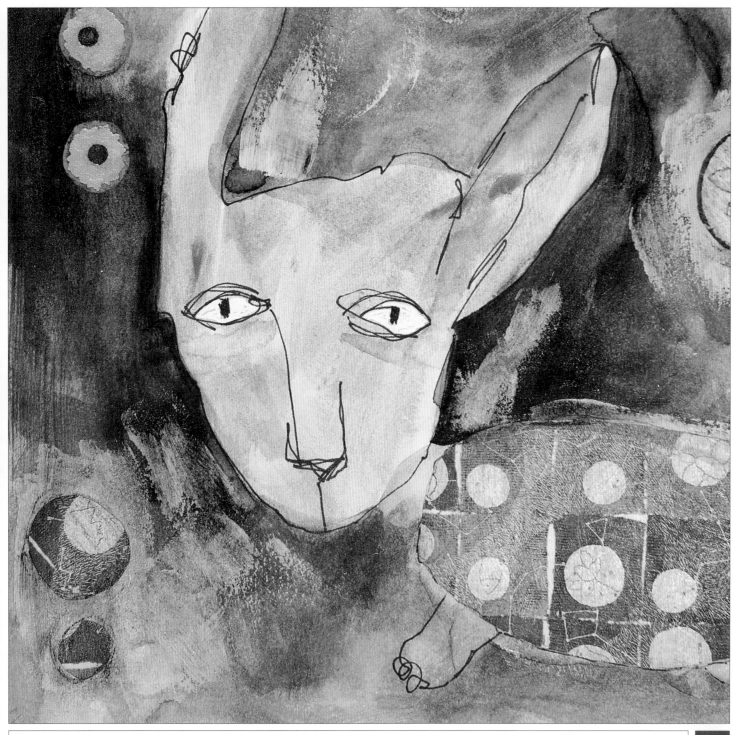

工具和材料

- 白色卡紙數張
- 彩色極細油性簽字筆一支

「我從很小就有杜撰捏造的習慣。每天非得過足創造的癮頭才甘心。」——美國小說家暨劇作家約翰・厄文（John Irving）

請畫出大約30隻貓，畫的時候坐在床上或趴在床上，靠想像力畫。如果你有點不知道從何下筆，可以先照著這兩頁的貓咪圖片畫；或練習前先花點時間，觀察一下真正的貓咪，這樣更棒。

床和枕頭柔軟的材質，可讓你畫出來的線條富有鬆軟感。

步驟

1. 準備好你的工具和材料，上床時間到囉……可以坐著，拿個枕頭墊畫紙；也可以趴著，紙直接放在床上。

2. 好好想想貓咪長什麼樣子，想像牠的耳朵、臉型、身形和尾巴，然後花大約10分鐘的時間，盡你所能畫出各種不同姿態的貓，愈多愈好。

3. 盡量讓你的線條維持簡單奔放。如果發現自己覺得很緊繃，可以改用自己的非慣用手畫畫看。

4. 如果你畫了很多隻貓都不太滿意，不用覺得氣餒。本來就要一直一直畫，才能畫出那隻你「真正鍾愛的貓咪」。

進階實驗

選一兩張你最喜歡的作品，用幾種不同的方法再畫一次。

範例1：畫在木頭或畫布上，並改用壓克力顏料或油畫顏料，也可以用複合媒材，例如石膏和水彩（如圖）。

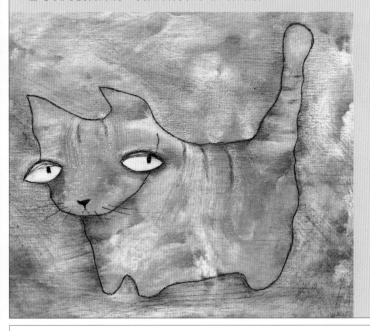

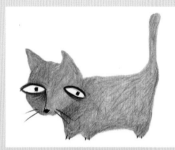
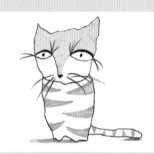

範例2：改用彩色鉛筆再畫一次（如圖左），或也可以用墨水和彩色鉛筆一起畫（如圖右）。

範例3：把畫好的貓咪圖案掃描到電腦裡，選一種實心顏色填滿，位置要稍稍偏移（如圖左）。或者，改用半吋（1.3公分）的葡萄藤炭條，用炭條的側面畫（如圖右）。

盲繪 長頸鹿輪廓

輪廓盲繪是十分經典的素描練習，練習重點放在仔細觀察的過程，而不是畫出完美的成品。很多藝術家都會練習輪廓盲繪，藉此訓練手眼協調（有時也是一種讓自己輕鬆開始動筆的方式）。在這個練習裡，請你試著畫幾隻長頸鹿，創作時眼睛不要看畫紙。

- 用來臨摹的長頸鹿照片
- 白色卡紙5至10張
- 黑色極細油性簽字筆

「上帝其實只是一位藝術家。祂創造了長頸鹿、大象和貓咪。祂不囿於固定風格，永遠不斷嘗試。」──畢卡索（Pablo Picasso）

看著照片畫，可以觀察到很多生動的姿勢，是你憑空創作時可能想不到的。

步驟

1. 上網或到圖書館，蒐集一些臨摹用的長頸鹿圖片。

2. 選定一張圖，把視線焦點放在長頸鹿的外型輪廓上，開始畫輪廓素描；眼睛別看畫紙，全程都要看著圖片裡的長頸鹿。

3. 目光沿著長頸鹿的輪廓移動時，筆和視線的移動要一致。每個弧線和突出的地方都要仔細畫到。

4. 輪廓盲繪通常要慢慢畫，從頭到尾只用一筆，一氣呵成。隨時注意筆移動的速度，如果覺得畫太快了，就放慢速度。

5. 如果畫到死角，或想移筆畫長頸鹿的另一個部分，要把筆放到正確的位置前，可以看一下畫紙，但眼睛還看著紙的時候就不能動筆（請想像你在玩素描版的「一二三木頭人」）。

6. 畫好之後，就可以再畫下一隻長頸鹿。總共練習畫10分鐘左右。

7. 做這個練習，你會發現，長頸鹿有一些特徵是你以前沒注意到的喔（例如長頸鹿頭上的角是毛茸茸的，還有牠們額頭上有明顯的隆起處）。

進階實驗

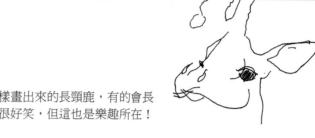

● 你當然也可以畫別的動物……不管是貓、大象、鳥、馬、狗、蝙蝠都可以。

● 靜物的輪廓盲繪也非常好玩，例如可以試試畫椅子、汽車等。

● 試試把三四幅輪廓盲繪畫在同張紙上，過程中不用擔心畫會變成怎樣。畫好之後，試著加上一些線條跟顏色（請運用想像力），把這些輪廓兜成一幅完整的畫。

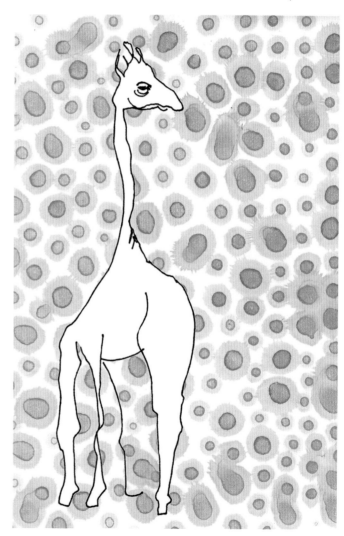

這樣畫出來的長頸鹿，有的會長得很好笑，但這也是樂趣所在！

3 我的寵物

工具和材料

- 白色卡紙5至10張；
 也可以用素描簿

- 軟質炭筆

想在你的寵物不停走動時捕捉牠的姿態，如果你想呈現的是一絲不苟、寫實的素描畫，這絕對是門苦差事，幾乎不大可能；所以對動來動去的寵物，你只須捕捉牠的生命力和活力，畫出一系列的動態速寫，把動作快速勾勒出來，這樣就夠了。不准畫細節喔！

「除了人類以外，所有的動物都知道，活著最重要的事就是享受生命。」——英國作家巴特勒（*Samuel Butler*）

作者養的寵物鼠這時正以迅雷般的速度移動；畫好後，發現這些動態速寫真的看得出來是老鼠，作者自己可比誰都要驚訝。很神奇吧，只要你自己不要擋路，大腦跟雙手真的可以合作無間！

步驟

1. 你的寵物現在醒著，不停動來動去，可能在玩球、玩水、或在籠子裡活蹦亂跳的。在提筆之前，請盯著你養的小狗（或小貓，或栗鼠），好好觀察幾分鐘。

2. 把炭筆輕輕拿著，試著用快速的一兩筆，勾勒出寵物在空間中活動的姿態。

3. 剛開始畫的線條，很可能看不出個什麼所以然……只要繼續觀察寵物，再加個一筆，把現有的線條修飾成可以辨認的形體就行了。

4. 每幅畫都花幾秒鐘就好！這個練習只是讓你把腦袋已經看到且歸檔的圖像具體畫出來而已。

5. 不要太在意這些畫看起來的樣子……這些速寫只是練習素描的過程而已。特別是一開始的時候，你可能會覺得這個練習沒什麼意義，但請相信這個過程很重要！你練習愈多，成功的機率也就愈高。

6. 總共請花大約10分鐘做這個寵物動態速寫練習。

進階實驗

改畫寵物玩具的速寫。這個練習不畫動作，而是要盡量捕捉靜態物體的「精髓」、「精神」。

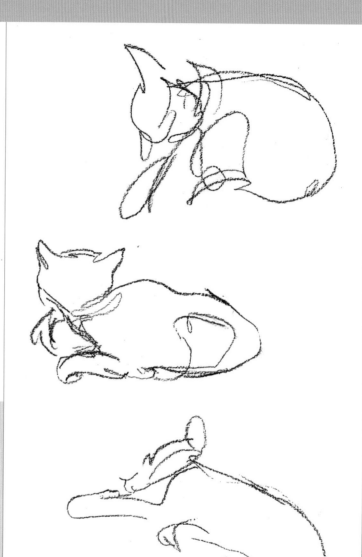

寵物在沈睡時很可愛，也是很好的練習對象，你可以有多一點時間觀察細部，畫出的素描也就更像。不過，還是畫示意的速寫就好，每幅不要畫超過1分鐘！

第一堂課：動物園一日遊

- 素描簿，或一疊白色卡紙和筆記夾板
- 自動鉛筆

「我聽人說，天底下新鮮事盡在動物園。」——美國歌手暨作曲家保羅·賽門（Paul Simon）

收拾你的素描簿和鉛筆，我們出發到動物園吧！寫生一定比看著照片畫要來得好；活蹦亂跳的動物會帶來挑戰，可以磨練你的觀察力，也有助訓練手眼協調。在接下來的這4頁，藝術家雪莉·約克（Sherrie York）會傾囊相授，教你速寫動物園裡活生生的動物。

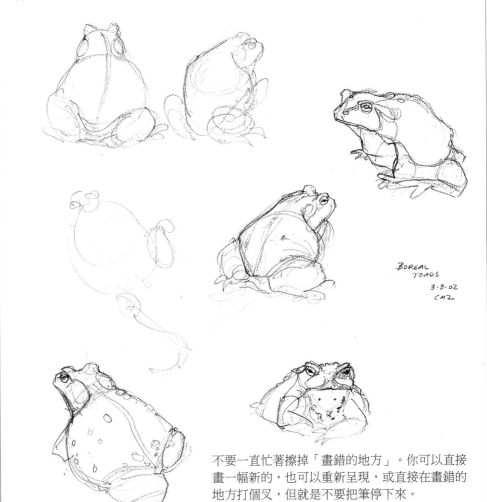

不要一直忙著擦掉「畫錯的地方」。你可以直接畫一幅新的，也可以重新呈現，或直接在畫錯的地方打個叉，但就是不要把筆停下來。

步驟

1. 讀一讀「雪莉的動物園攻略」，準備好實地考察吧。

2. 到動物園後，選定第一個展示區。動筆前，請先觀察要畫的動物，看一會兒再畫；感覺一下你的動物模特兒多麼活躍，又是多麼真實地在你眼前。

3. 動態速寫是關鍵，尤其是剛開始的時候。（所謂「動態速寫」，基本上指的就是強調動態的素描，一種把映入腦海的影像快速勾勒出來的技法。）有時候，你可能只畫到動物背部的一條曲線，或耳朵傾斜的角度，但這都不要緊。

4. 試著找出動物身體潛藏的幾何結構：牠們身上可能有橢圓、三角形，或不規則的四邊形。先輕輕勾勒出動物身上的幾何圖形；有時間再進一步修飾這些形狀。

5. 畫錯不要擦，直接畫下一幅就好！（一直用橡皮擦，只會讓你分心。）如果你畫了好幾分鐘，結果動物突然換了動作，不要絕望，直接在同一頁畫另外一幅就好；因為動物很可能還會回到和原本相同或差不多的姿勢，到時你就可以再把剛剛的素描完成。

6. 如果開始覺得累了，就休息一下，伸展雙腳，或吃點東西，再回來繼續畫。

藝術家雪莉·約克這15年來不時地到動物園一遊，累積了一大疊素描簿，裡頭有好幾百幅的動物素描。

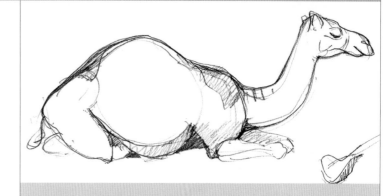

雪莉的動物園攻略

● 讓自己畫得舒服。有些動物園的展示區前，或許沒有地方可以坐；如果你不習慣拿著素描簿站著畫畫，可以帶張輕便的童軍椅去。

● 別帶太多工具。動物園一日遊，只要帶一本素描簿、一支鉛筆、一個削鉛筆器就夠了。（如果你用的是自動鉛筆，那連削鉛筆器都可以免了。）彩色鉛筆蠻好用的，但也不是必需。此外，記得記筆記！

● 先查一下動物園通常什麼時候遊客最多，尖峰時段就盡量避開不要去。

● 到動物園畫畫，壞天氣有可能反而是好事，因為遊客沒那麼多，動物也可能會移到室內的展示區，你可以看得更清楚。

● 你畫畫時，旁邊的人可能會跟你聊天；如果你覺得會被干擾，可以戴著耳機。（不一定要真的放音樂，這招可以阻擋想閒聊的人。）

● 若戶外風大，可用長尾夾把素描簿夾好，避免紙被吹亂。

● 在動物園裡畫畫常常是在戶外，所以天氣好的話，記得要戴帽子、擦防曬乳。素描簿的紙張最好是米色，不要用雪白的紙，這樣在陽光下畫畫比較舒服。

● 好好享受你的動物園一日遊！

工具和材料

在動物園的環境中，動物的活動範圍比較小，常會重複類似的動作。你可以在同一頁上畫好幾幅圖，畫動物不同的動作；這樣每當你的動物模特兒擺回某個姿態，你就可以跳回相對應的那幅圖，繼續把畫完成。

- 素描簿
- 素描鉛筆一套
- 軟橡皮
- 削鉛筆器

注意：到動物園一日遊，你可以好好體驗用鉛筆的感覺。把握這個機會，不只觀察動物，也試著熟悉各種軟硬度的鉛筆。

「**重點是筆要動得快。**」——美國小說家伯納・瑪拉末（Bernard Malamud）

雪莉・約克說：「現在我在素描簿裡畫畫，很少用比2B軟的鉛筆。我喜歡鉛筆色澤濃一點，但軟的鉛筆畫在時常開開闔闔的素描簿裡，畫作很容易髒掉。」

雪莉的鉛筆攻略

1. 鉛筆體操訓練開始：你的鉛筆有什麼十八般武藝？你可以花一些時間，了解鉛筆可以怎麼用。用力按、輕輕掠過紙面、用筆尖畫、側著畫。還可以用不同軟硬度的鉛筆，或是畫一畫再用手抹開，還可以擦掉某些部分。總之不要怕！不過就是支鉛筆！

2. 鉛筆的軟硬度：H就是「硬」（hard），B就是「黑」（black），很好記吧。硬筆芯和軟筆芯比起來，畫出來的線顏色較淡，而線條較細。H的數字愈大，代表筆芯愈硬、顏色愈淡；B的數字愈大，代表筆芯愈軟、顏色愈深。

3. 比較軟的鉛筆：軟的鉛筆筆尖鈍得比較快，你可以善用這個特性！我通常會在筆頭還尖的時候，處理素描細部；筆頭慢慢變鈍之後，則可以用來處理畫面的明暗；最後需要時，再把筆重新削尖。

4. 變換線條特性：要懂得變換下筆的力道。可以練習畫一道線，下筆時用力點，然後在同一筆中把力道轉輕。

5. 避免用橡皮擦：試著不要把畫錯的線條擦掉，直接畫上新的線條就好。線條重複反而可以表現出動物動態的活力。

進階實驗

回家以後，你可以替素描加上繽紛色彩。可以用彩色鉛筆、簽字筆、水彩、粉蠟筆，或任何一種你喜歡的媒材。

6 資料卡 連環畫

工具和材料

- 全白資料卡20張
- 大支黑色斜頭麥克筆

右圖：這些圖都是快速勾勒而成的，所以畫的時候，沒辦法控制最後畫出來會是什麼樣子。要放任你的手自由創作！

「我喜歡運用『重複』的形式；以不同且出乎意料的方法，巧用同一元素。」——英國數學家暨詩人格雷漢・尼爾森（Graham Nelson）

在這個練習裡，你只要畫同一隻狗，同一個動作，但要畫20次。重複畫同一隻動物，可以訓練你掌握面部表情和性格的微妙差異。另外，用大支的斜頭麥克筆畫畫，也有助你掌握不同的線條特性。（還有，為什麼用資料卡呢？因為有時我們用「好紙」畫畫，反而會覺得拘束；用空白資料卡畫，就不會那麼有壓力。）

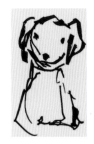

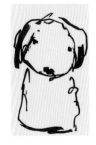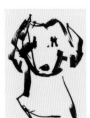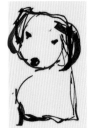

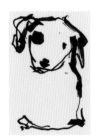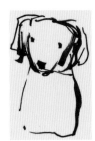

步驟

1. 花一些時間，勾勒出一隻狗基本的形狀輪廓；把這隻狗當成等會兒練習的參考。（你用的是很粗的筆，畫在小張的紙上，所以細部描繪能省則省。）

2. 開始畫第一隻狗。記住，筆握得愈鬆愈好。想變換線條粗細時，就把麥克筆轉個方向。不要擔心自己「畫得不對」，盡情作各種嘗試。

3. 畫完就畫下一隻。再畫下一隻。重複畫同一隻狗，快速勾勒，直到這個練習做膩了為止。

4. 休息5分鐘，再回來繼續練習。這次畫的速度可以比第一次慢一點，或快一點也可以，都憑你的直覺。

5. 你完成20張小狗素描了。把這些畫通通排開，然後花點時間看看自己的創作。把「小狗」一一拿開，只留下你最喜歡的幾幅。

6. 這些留下來的畫裡，最吸引你的是什麼？了解自己喜歡什麼、不喜歡什麼，可以幫助你發展出自己的風格。

這隻小狗是我最喜歡的一張，我喜歡牠轉頭一瞥的神態，還有調皮的表情。後來我用水彩把這隻小討厭又畫了一次，把兩張圖掃描進電腦，用軟體結合成一幅畫。

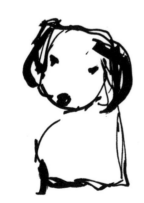

進階實驗

● 把這些小狗素描以50%的比例縮小影印成一張大圖，然後把這張狗馬賽克圖貼進你的日記本。

● 選一幅你最喜歡的畫，掃描到電腦裡，用軟體修改。可加進顏色，或加上照片當作背景。

● 或你也可以塗鴉一番！下面這張圖，是將一幅狗狗畫作以200%的倍率影印放大後，用「超級塗鴉」（創意練習33）的方法創作而成的；創作過程中聽的是「教堂裡的狗」的有聲書，這個故事摘自馬克吐溫的《湯姆歷險記》。

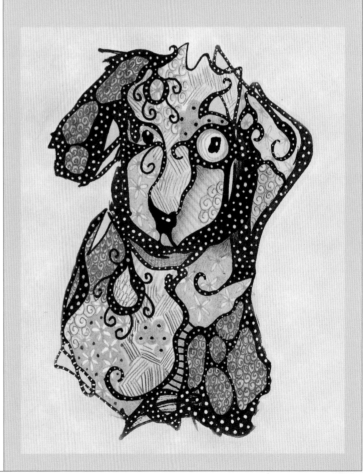

太多選擇往往令人無所適從，讓你無法專注於眼前的要務：盡情素描！選擇顏色更是如此；在這個練習裡，你要畫一張猴子的臉，只能用四種預先選好的顏色。

- 臨摹用的猴子照片

- 白色卡紙

- 4種事先選好的繪圖工具（例如粗的藍色油性麥克筆、粉紅和咖啡色的油性簽字筆、紅色粉蠟筆）

- 保護噴膠（若有使用炭條或粉蠟筆）

「*顏色是個危險的東西；只需一點點就效果驚人。*」——美國畫家馬克‧英格利胥（*Mark English*）

若不是只能用特定幾個顏色，依莉莎白‧鄧恩（Elizabeth Dunn）或許永遠也不會選擇用紅色來畫猴子的皮毛。

步驟

1. 蒐集參考圖片，並選一張你想畫的猴子臉。先用粗麥克筆畫出猴臉的輪廓和五官。記得眼睛看著參考圖片的時間，要比盯著畫紙的時間長；請用類似輪廓素描的方式慢慢描繪。（輪廓素描的教學請見「創意實驗25」。）

2. 看著參考的圖片，以簽字筆加上細部陰影，你可以用交叉線法，也可以隨意地塗。（如果分辨不太出來照片裡哪些地方是陰影，可以瞇著眼睛看。）

3. 加上粉蠟筆的顏色。可以直接用粉蠟筆製造出強烈的視覺效果，也可以用手指塗抹，呈現柔和的色澤。

4. 仔細端詳自己的畫，看看還有什麼要加的……或許再加上一些毛髮？眼睛周圍再多一點線條？（到最後這個階段，你可以不用理參考圖片了，只要看著自己的畫，自己作決定即可。）最後噴上保護噴膠，固定顏色。

如果想增添樂趣，可以準備幾個預選好的顏色組合包，放在信封袋裡。然後，每當你想畫畫，就隨機抽出一包，只用所選的畫筆畫，不管色彩組合多不協調都要堅持喔。

1.　2.

3.　4.

這四張圖呈現了這幅素描描繪的過程。

小提示：關於色彩

當你在選擇顏色時，請記住，互補色搭配起來一定好看。互補色就是色輪上相對的顏色，例如紅和綠、藍和橘、紫和黃等。

如果你拿不定主意，不確定接下來要用什麼顏色，或許可以對自己說：「好，我這幅畫已經有很多藍色跟綠色了，接下來要加什麼顏色？嗯，橘跟紅應該不錯，或粉紅？或紅棕？」

工具和材料

- 5 x 7吋（12.7 x 17.8公分）
 的水彩紙數張

- 小盒水彩

- 12號圓頭畫筆

- 櫻花牌Pigma Micron黑色墨
 水筆01（或類似的筆）

- 葡萄藤炭條

「*邏輯可以把你從A點帶到B點；
想像力卻可以帶你到任何地方。
*」──愛因斯坦（Albert Eintein）

這個創意練習會帶你探索，隨意畫的色彩如何「告訴」你該畫什麼。這樣創作可謂十足解放，因為一點壓力也沒有。（因為如果畫不好，一定是一開始隨機畫出來的東西太難發揮了，不是你的錯！）

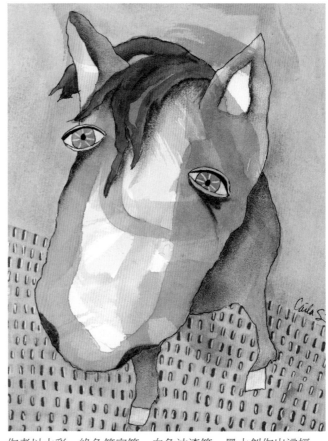

作者以水彩、綠色簽字筆、白色油漆筆、墨水創作出這幅
《綠馬》。

步驟

注意：如果你想，也可以一次多畫幾幅。

1. 用稀釋的紅色水彩，在紙上隨意畫幾筆；等顏料風乾。

2. 再用藍色水彩隨意畫幾筆；等顏料風乾。

3. 最後用黃色水彩隨意畫個幾筆；等顏料風乾。

4. 好了，現在花點時間，好好觀察紙上各種抽象的形狀。可以從這裡面看出什麼生物嗎？或許看出了一隻腳？一張臉？也可以把畫紙沿順時鐘方向轉個90度；可以一直轉，轉到你從這些色彩中看出一些端倪為止。

5. 看出來之後，用墨水筆描出虛構生物的外型輪廓，力道放輕，線條盡量簡單。（注意：不需要看出一整隻動物；如果你只看到一個耳朵，或一個鼻子，就先把這部分畫出來；然後再用想像力畫出完整的動物，這時就可以不必理會一開始隨意畫的色彩了。）

6. 勾勒出整隻虛構生物後，再加上水彩跟炭條，把整幅畫完成。

虛構生物陳列室

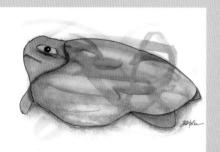

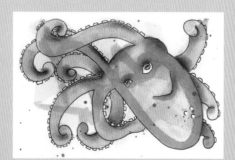

這三隻烏龜、章魚和青蛙是作者學生的作品，分別是吉兒・荷姆絲（Jill Holmes）、布蘭達・夏克福（Brenda Shackleford）、凱伊・希維特（Kay Hewitt）所繪。

焦點藝術家

凱薩琳 · 鄧恩（Katherine Dunn）

藝術家。她把羊當成自己的小孩；時常夢見驢子；喜歡跟野草和老狗作朋友。

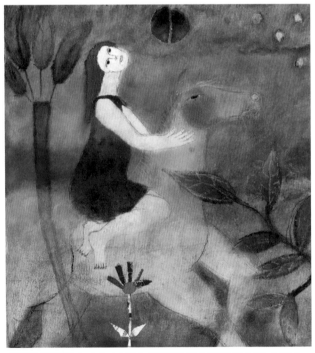

《引導著馬的女人》以複合媒材壓克力顏料創作於木板上。

凱薩琳 · 鄧恩現在住在美國奧勒岡州的愛琵芙拉農莊，但小時在都市長大，且曾到歐洲旅遊及求學。「我喜歡各種材質、織品、書、建築物的外觀，也喜歡鞋或人臉的樣子，到現在我還是常有靈感想畫這些東西；只不過，每次不管畫什麼主題，背景還是會出現一隻驢子在嘶吼，而我很喜歡這樣。」凱薩琳的插畫生涯始於1996年，那時她住在明尼蘇達州的明尼阿波里斯市。她的作品有一種「純樸優雅」的風格，結合傳統素描、粉蠟筆、墨水、織品等元素，層層相疊，紋理豐富，風格神秘，但也時有異想天開的怪誕之作。

問答時間

問：請問你畫畫時有什麼特定的習慣？

答：我通常會同時進行好幾個創作。我會專心進行一個創作，然後改做其他作品，甚至跑去縫個娃娃，或畫幅油畫。我也會拿本便條紙坐著，但通常我捕捉所感、所見之事的精髓時，會先記下筆記，之後才畫成素描。

問：你用不用橡皮擦？

答：當然啊，為什麼不用？我喜歡在素描裡呈現創作過程，以及展現手的力量；我不是完美主義者，從小就不是個墨守成規的孩子。我認為，不要太在意畫出來成果，還有不要把藝術當成易碎的瓷娃娃般似的，這可以讓我保持創作豐富多變，十分重要。再說，如果是別人委託畫的商

業作品，對方藝術總監不喜歡的地方，掃描進電腦就可以輕鬆修飾囉。

問：你通常是寫生還是發揮想像力創作？

答：兩種方式都會，但比較常靠想像力，還有心靈的感受來創作。我想，我的作品比較像是一個個的故事，希望引起觀者情緒反應，而不是穩穩當當畫出某個觀點或事件。（很多人畫那種畫很厲害，我真的很崇拜這種人！他們是素描高手，我不是！）我把真實的景物當成一個出發點，但當我真的坐下來創作時，想法是從腦中和心裡縈繞的想像、念頭和經驗奔流出來的。

問：素描如何影響你的複合媒材創作？

答：所有的創作之間都緊密相關。現在我試著不要把素描和複合媒材創作一分為二；總之我只是想要說故事，即便只是看到一隻鳥後，想說個極短篇小故事。我認為傳統素描，也就是坐著，專心看著作畫對象畫，這是非常好的集中注意力練習，可以教你多「看」，並把步調放慢。不要放太多個人感受，要像科學家以放大鏡檢視細胞般的細心觀察。

問：我們為什麼要畫素描？

答：素描是一個能有助你觀察的工具。或許可以把素描跟瑜珈相比。做瑜珈可以鍛鍊肌肉，有助達到平衡；而素描就像是一種「看」的瑜珈，可以訓練眼部肌肉，同時讓我們平衡亂七八糟的瞎想，學著專注、注意、平靜。

問：還想補充什麼嗎？

答：我很慶幸我有個當建築師的爸爸，在這樣的家庭環境中長大，爸爸在家裡有很多書，我小時候就模仿我喜歡的藝術家畫畫，就這樣開始學習素描。有這樣的成長環境，才能形塑出今天的我，我非常感恩。

《陽光下的山羊》，以複合媒材拼貼於紙上。

從人找靈感

我在三十歲時轉換跑道,改行做助理平面設計師,在我喜愛的領域:出版業。當時工作中我最喜歡的,就是和藝術家及插畫家共事。最後我終於鼓起勇氣,想去上素描課。當時的老闆鼓勵我別上基礎素描,改上人體素描的課。她說:「如果你可以畫人,那其他沒什麼畫不成的。」我聽了她的建議,從此就愛上了素描。

如果我們要畫自己喜歡的東西,畫出來的畫很可能包括人。因為幾乎沒別的東西,能比人臉更引人注目,或比人體更美。

這個單元中,大部分練習都會看著真人素描,包含朋友、家人、一家店裡的其他客人、陌生人,以及人體素描模特兒。

這幅人體素描是看著真人模特兒畫
的，以紅色濃縮水彩及眼藥水滴管
創作，素描全程不超過一分鐘。

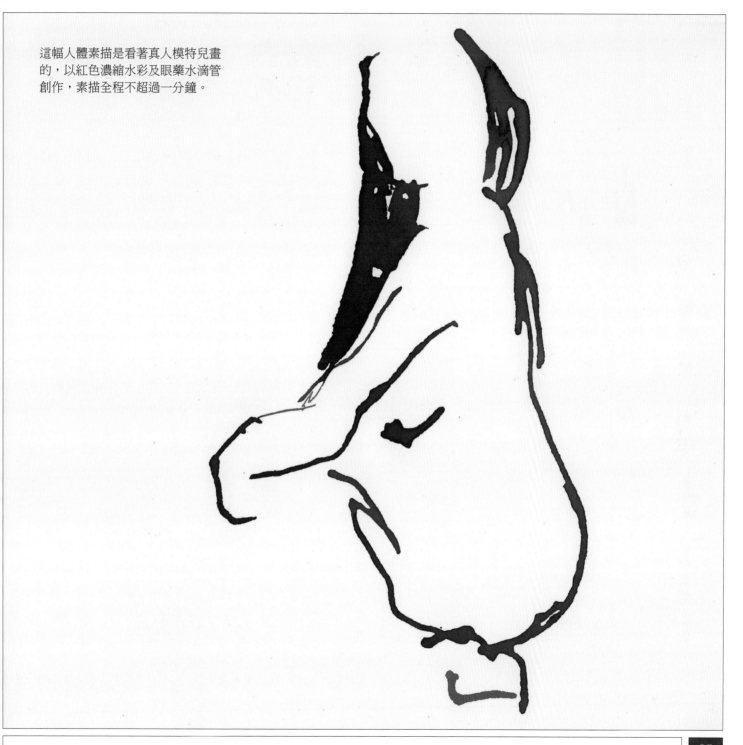

用非慣用手畫肖像

工具和材料

- 白色卡紙1/4張
- 黑色極細油性簽字筆
- 朋友1位

「真正的朋友，會當著你的面捅你一刀。」——愛爾蘭作家王爾德（Oscar Wilde）

在這個創意練習裡，你要畫一位朋友的臉，而且只能用一支油性簽字筆，和你的非慣用手。我開的所有課，第一個讓學生做的幾乎都是這個練習，這個練習大人小孩都適合，有助你克服畫不出「完美」素描的恐懼。畫錯不能擦掉，過程中也沒辦法控制得很好……這些限制讓你幾乎無法畫得完美——而這是一件好事。

步驟

1. 用你的非慣用手，開始畫這位朋友的臉，請花大約60%的時間看朋友的臉，40%的時間看著畫紙。

2. 請對你自己說話，例如「頭髮長得像這樣……兩隻眼睛大約隔這麼寬。」

3. 畫出來的線條會抖抖的，不必在意……這個練習只是要訓練你的手眼協調。

4. 記得要多看朋友的臉，減少盯著畫紙的時間。

5. 畫了幾分鐘後，你會感覺「差不多了」。（這時就收工吧……過猶不及！）

6. 接下來，你可以畫你遇到的每位朋友、鄰居、陌生人，還有家人，慢慢擴充你的肖像作品集。

上圖：雖然把朋友畫成了猴子，但請忍住向她道歉的衝動。

下頁：這一大批令人嘆為觀止的畫，是2009年許多複合媒材工作坊中成年學員的作品。

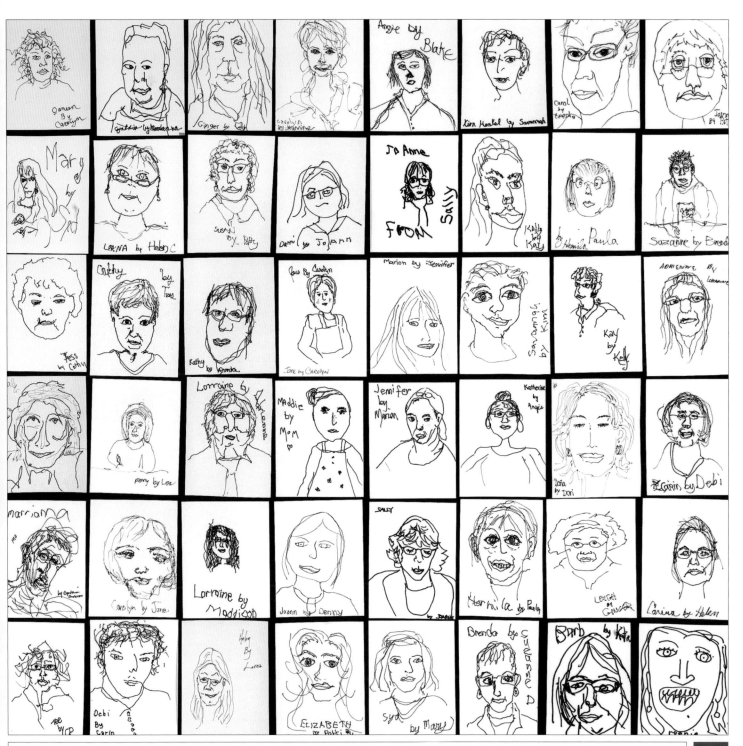

10 咖啡店 眾生相

工具和材料

- 你的素描簿，或5至7張卡紙
- 任選一種你喜歡的筆

「咖啡入胃……靈感霎時紛飛，記憶騁入心田……妙語如神射手蓄勢待發，佳喻自行湧現，紙上筆墨紛飛……」——法國作家巴爾札克（Honor de Balzac）

英國藝術家莎拉‧懷爾德自己創造了一種新的盲繪技法，她稱之為「直接反應素描」。直接反應素描的創作方法和輪廓盲繪很像，但把素描對象距離拉遠，不須關注每個細部輪廓，重點放在素描對象的整個形體即可。這個練習中，你將練習直接反應素描。在公共場合寫生，可以到火車站、咖啡館之類的地方。

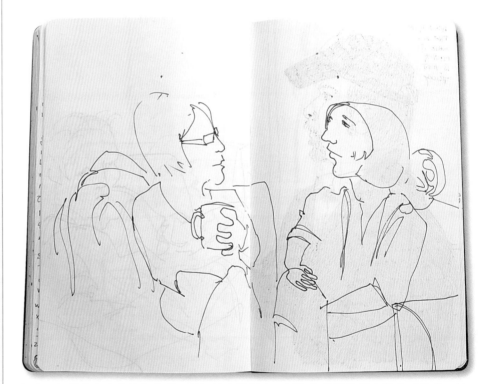

餐廳、候診室和火車站的人群是很好的素描對象，因為你的模特兒會做自己的事，外表放鬆而自然。這兩頁素描皆出自莎拉‧懷爾德筆下。

步驟

1. 先買杯茶或咖啡，找角落的座位坐下來，選個別人沒辦法從你背後偷看的位子（如果你會因此受到干擾的話）。

2. 好好環顧四周一番；重點是把身心放慢，讓自己感覺自在。

3. 找個有趣的素描對象；可能有某個人坐姿很奇特，或某一群人的互動吸引了你的注意。拿出筆和素描簿。

4. 眼睛不要看紙，從人的頭頂開始慢慢往下畫，抓出頭型的角度和脖子斜側的幅度。

5. 畫到衣領時，你必須決定要先把整個頭部畫好，或繼續往下畫肩膀或背部；可依那個人的姿勢或當下的自己直覺決定。

6. 往下畫到身體時，這時你的目標是畫出眼睛所看到的形狀和角度；不用一直意識到自己現在在畫哪個部位。不要想「噢，這是這個人的手肘」，你應該直接想，線條要彎到什麼程度才會重新回到直線。

7. 繼續畫，順勢把桌椅、杯盤都畫進去。

8. 完成盲繪後，你可以再補上一些臉部或其他地方的細節（這時就可以看著畫紙畫）。

莎拉的咖啡店素描攻略

● 想練習咖啡店素描，最好去連鎖咖啡店，通常我到星巴克或Borders（美國連鎖咖啡複合式書店），畫上好幾個小時都不會被打擾。

● 每次練習時間畫個4到5張。

● 盡量慢慢畫，除了手的部分（因為大家通常很快就會移動手）。

● 以連續的線條連接空間中不同的地方，這樣不僅可帶出空間關係，也能產生動感，視覺上會有加分效果。

● 盲繪時可帶過衣料的縐折，但細部和布料花紋可留到最後再補上。

● 直接反應素描可以是練習的過程，也可以是成品。長期練習直接反應素描，對素描功力助益良多，也是創意發想很好的基礎。

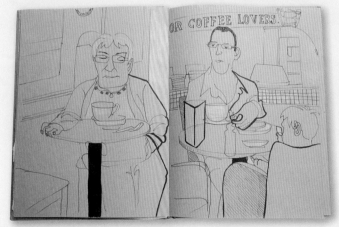

「素描的對象旁邊如果有任何字樣，我都會一併畫進來；這些排版的元素幾乎和人群一樣吸引我。畫字體的時候，我都是不看畫紙的。」莎拉如是說。

作弊盲繪

- 臨摹用的家庭照
- 白色卡紙數張
- 黑色油性簽字筆（細）
- 黑色油性簽字筆（極細）

「你為了追求美而作弊的那瞬間，便了然於心，你已是一位藝術家。」──英國藝術家大衛・霍克尼（David Hockney）

這次要畫黑白的畫，看著家庭照素描，用一種盲繪素描的延伸技法來畫畫。素描時不看紙，扭曲的線條會製造令人驚艷的美妙效果。雖然這個練習中，你的目標並不是畫出栩栩如生的素描，但你會發現，你的畫竟然和照片裡的人很像喔。

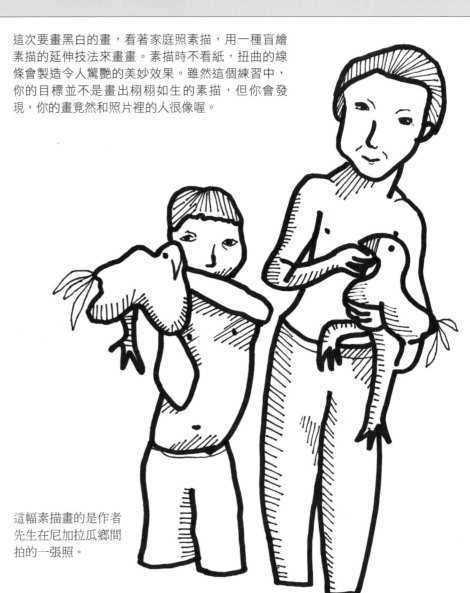

這幅素描畫的是作者先生在尼加拉瓜鄉間拍的一張照。

步驟

1. 從家人旅遊的照片裡，挑幾張畫起來會很有趣的照片。

2. 眼睛不要看畫紙，開始用較粗的油性簽字筆描繪照片中的人或物。慢慢畫，專心觀察照片；盡量保持視線和手的移動速度一致。

3. 畫了大約1分鐘後，你可以作弊一下，看看畫紙，確保線條不會重疊得太嚴重。然後繼續畫輪廓，視線維持在照片上，但在畫完整個輪廓前，或許可以再作弊個一次。

4. 現在改用極細簽字筆，使用交叉線法作細部處理。這時你可以盡情看著畫紙畫了，但還是要隨時參照照片。

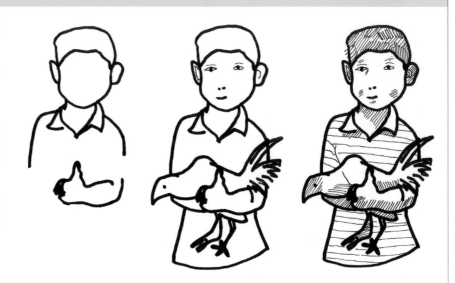

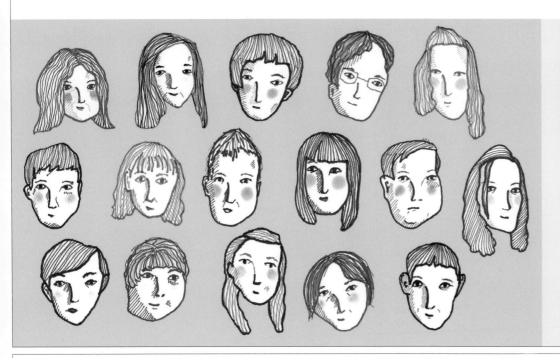

五顏六色的作弊盲繪！

這些人臉畫的是七年級校刊裡的學生照片，使用的工具是彩色簽字筆和粉蠟筆。雖然使用作弊盲繪技法，但這些畫都和所畫的人都十分相像喔。

大飽「眼」福

練習精確的素描十分重要，不管你的創作是否有意呈現寫實感。（「先學習規則，才能打破規則」，這雖然是陳腔濫調，卻蠻有道理的。）在這個創意練習中，你將練習盡可能精準地畫人的眼睛，一共畫4次，使用4種不同的媒材：鉛筆、筆和墨水、炭條和彩色鉛筆。

- 任選各式紙張，裁成5 x 7 吋（12.7 x 17.8公分）的大小
- 鉛筆
- 軟橡皮
- 黑色墨水筆（01號）
- 葡萄藤炭條
- 小盒彩色鉛筆

「眼和心之間有一條直通的道路，不經邏輯思維。」——英國作家吉爾伯特・基思・卻斯特頓（G.K. Chesterton）

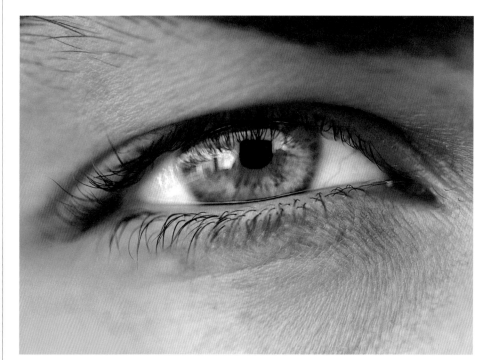

仔細看這幀史帝夫・桑罕（Steve Sonheim）所拍攝的照片。特別注意虹膜裡各種顏色的斑塊、眼睫毛的長度以及眼摺。這個練習請臨摹這張照片。

步驟

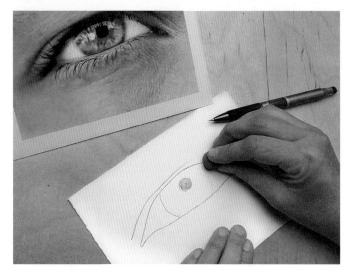

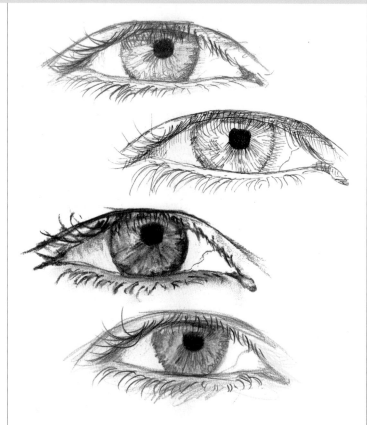

1. 在4張紙上，用鉛筆分別淡淡描出一隻眼睛。盡量讓每張紙畫的眼睛大小一致，而且要盡你所能畫得像一點。

2. 慢慢畫，特別是剛開始要把比例抓正確的時候。橡皮擦放在旁邊隨時待命！

3. 接著，用鉛筆完成其中一張圖。使用交叉線法及細線法上色，做出明暗，並用軟橡皮擦出亮部的光線。整個素描過程中都要參考上一頁的眼睛圖片。

4. 然後改用墨水筆、炭條和彩色鉛筆，重複步驟3。

5. 你可以利用這個機會，好好把玩這些不同的媒材。現在這個階段，你可以盡情享受畫畫的樂趣，拿著這些工具用直覺畫就好。當你大概有了概念，了解自己最適合用什麼媒材；之後可以再深入研究這個媒材「正確」的使用方法（話是這麼說，但其實什麼技法都比不上提起筆隨性作畫囉。）

進階實驗

練習畫了寫實的眼睛之後，再畫各種特殊風格的眼睛，也會更富真實感。

工具和材料

- 140磅的熱壓水彩紙數張，裁成5 x 7吋（12.7 x 17.8公分）大小
- 黑色FW壓克力顏料
- 捲筒衛生紙一捲

「能在低下卑賤處看見他人無法察覺的美，這樣的人是有福的。」——印象派畫家畢沙羅（Camille Pissarro）

請看著同張照片，畫出一系列人臉，畫畫時只用眼藥水滴管和衛生紙。你可以從報紙或雜誌中找有趣的人臉圖像來畫。這幅圖的靈感來自一則時尚廣告。

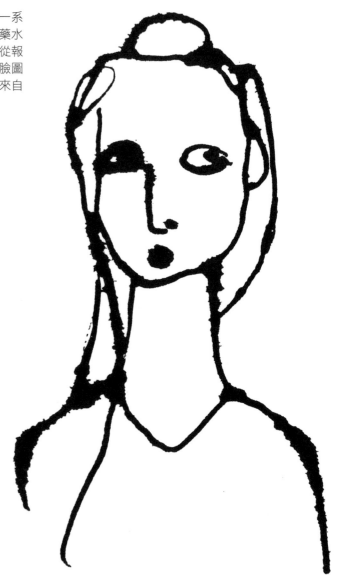

這幅圖不用再增飾什麼，已自成一格了。

步驟

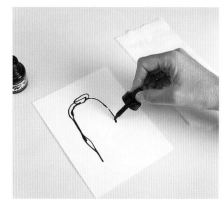

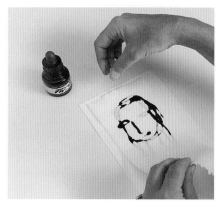

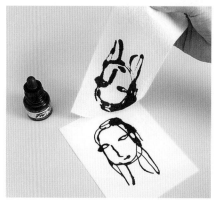

1. 將眼藥水滴管填滿壓克力顏料，然後輕輕把顏料擠到紙上。只要畫最基本的元素就好：臉型、頭髮、眼睛、鼻子、嘴巴和脖子等。

2. 很快把一張衛生紙壓到畫好的人像上。顏料會吸進衛生紙裡，也會在衛生紙下面散開。

3. 迅速拿開衛生紙，把紙靜置一旁，直到完全風乾。

進階實驗

這種創作技法可能會造成很多「大災難」。你可以等顏料乾了之後，修飾一下你覺得看起來效果不好的畫，試試能不能用簽字筆、水彩、彩色鉛筆、炭條或拼貼的方式，挽救這些畫像。

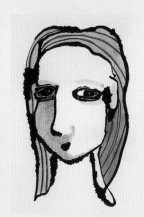

左：這張圖加了鉛筆、白色中性筆、並塗上稀釋得很淡的黑色水彩，避免看起來太過「做作」。

中：這張圖加上淺藍色的Copic酒精性麥克筆和葡萄藤炭條後，更添風格了。注意人像中壓克力顏料的筆觸，用Copic麥克筆補強了，做出頭髮條紋的效果，搖身變成出色之處。

右：這張人臉加了水彩、色鉛筆、Copic麥克筆和白色中性筆，讓原本缺乏特色的畫增色不少。

人物素描：短時間姿勢

工具和材料

- 11 x 14吋（27.9 x 35.6公分）或更大的圖畫紙畫冊 or larger
- 葡萄藤炭條或炭筆
- 也可準備攜帶型畫架

「*畫裸體是最好的。人體囊括了山水、靜物及其他東西的一切元素：明暗、特徵維度、質地，一應俱全。*」——英國演員約翰‧赫特（*John Hurt*）

人類身形姿態的描繪已歷史悠久；事實上，人體素描是正規藝術訓練的傳統基礎。如果你想全面精進素描功力，一定得試試人物素描！

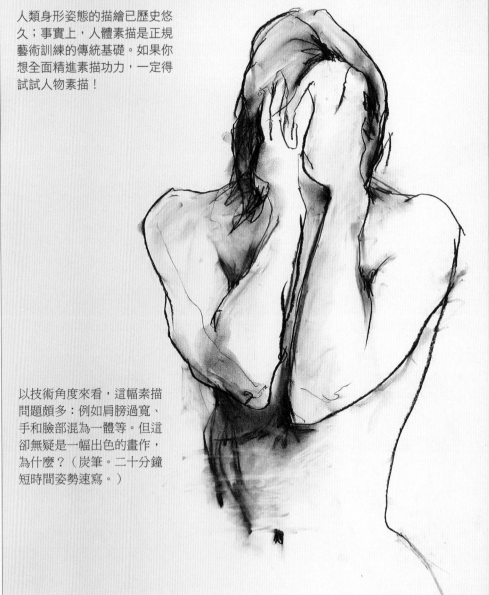

以技術角度來看，這幅素描問題頗多：例如肩膀過寬、手和臉部混為一體等。但這卻無疑是一幅出色的畫作，為什麼？（炭筆。二十分鐘短時間姿勢速寫。）

步驟

1. 在你住的地方附近找個人物素描的社團，可以問問一些會雇用人體素描模特兒的組織，例如大學、藝術聯盟，或一些私人團體。

2. 練習時，稍微早點到，這樣可以在模特兒和其他學員來之前，先熟悉環境並就定位。

3. 典型的人物素描，一開始會先有好幾個快速姿勢（通常每個姿勢維持30秒到1分鐘）。請利用這段時間，畫幾個動態速寫（關於動態速寫，請見「創意練習3」。）

4. 模特兒維持每個姿勢的時間變長後（約5到20分鐘之間），請你在每個姿勢開始時，還是花大約1分鐘的時間先畫個簡單的動態速寫，勾勒出大致的身形，然後再慢慢加上線條及明暗，描繪出整個人體。

5. 到了休息時間，就四處走走，看看其他學員在做什麼。通常在一個友善且學習氣氛良好的團體中，很少人會害羞，大家應該會樂於向彼此展示自己的畫作。你可以跟其他人聊一聊，也許同學能為你指引出你以前從沒想過的方向。

6. 入微的觀察是所有素描的基礎，所以，盡量觀察吧！

左：用炭筆畫的動態速寫。

右：模特兒每個姿勢的時間拉長到1到2分鐘後，你可以挑幾幅圖做不同嘗試，改用由內而外的方式畫，只要表現出人體的份量和身形就好。不要畫出線條！

小提示：關於裸體

如果你以前沒畫過人體素描，可能會感到有點緊張不安，我剛開始也會！但我保證，一旦你提筆開始畫，很快就會把模特兒裸體的事拋到腦後了。看著真人畫人體素描是很大的挑戰，你必須全神貫注，把全部的注意力都放在線條、角度、曲線、明暗和比例上。

這幅炭筆素描是凱琳・史文森（Karine Swenson）的作品，約花費15到20分鐘。

人物素描：長時間姿勢

工具和材料

- 紙、帆布，或任一種你想拿來畫的媒材
- 炭條、粉蠟筆，或任一種你喜歡的顏料

「畫素描就像學希臘文或學鋼琴，你講或彈的時候不能只用腦袋，會太死板。你得用『心』去素描，才能畫出風韻。但這不是一朝一夕的事。」──美國藝術家羅伯特・貝弗利・黑爾（Robert Beverly Hale）

大約1小時的短時間姿勢速寫後，人體素描通常會有2小時以上的長時間姿勢（過程中人體模特兒會稍作休息）。

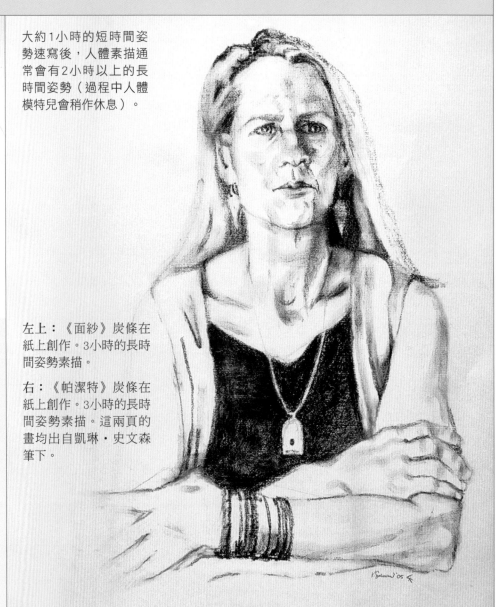

左上：《面紗》炭條在紙上創作。3小時的長時間姿勢素描。

右：《帕潔特》炭條在紙上創作。3小時的長時間姿勢素描。這兩頁的畫均出自凱琳・史文森筆下。

步驟

1. 模特兒的姿勢定位後，請花些時間，仔細端詳模特兒的身體姿態，然後試著在腦海裡構圖。如果你覺得這個姿勢不好畫，看看能不能移到畫室另一處。要記住，這是你自己的畫，趁正式開始前，現在還可以做一些調整，要調整到你滿意的狀態！

2. 淺淺勾勒出整個身形。要記得，你有很多時間，所以可以先花大約10分鐘，確定自己滿意這個構圖。

3. 然後花些時間，把比例調整到最精準的狀態，身體各部分都要輪流畫；譬如不要把最先的一個小時都用來畫臉，然後妄想之後可以加快速度。你的畫應該不管進行到任何一個步驟，都能呈現「完整」的狀態。

4. 用粉蠟筆或顏料來處理明暗和細部。

5. 這可能是你第一次用這麼長的一段時間，有機會可以放慢步調，專注在一件事情上。你有很多時間可以畫這位人體模特兒，記得需要換個視角時，不時往後退幾步，從遠一點的地方看。

凱琳的人物素描哲學

● 我比較喜歡直接朝著模特兒的正面畫，感受那股力量。很多東西不須言語就能透露出來：模特兒頭一側、身體一扭，甚至一個焦灼的凝視，都能使個人特質表露無遺。

● 一個人能坐著不動的時間有限，這種緊迫感促使我把注意力放在最重要的特徵上。我會問自己：「這個人最引人注目的特點是什麼？」

● 人的肖像要完整，一定至少要畫一隻手。我很喜歡手，手可以讓你更了解一個人。

● 畫真人人體素描時，不要忘了呼吸。這個秘訣聽來簡單，但專注在呼吸上的效果會讓你驚艷！

● 如果你覺得畫出來的東西不滿意，就做點調整。例如改用另一隻手畫，畫得大一點或小一點，或改用別的媒材。

● 堅持下去！如果你特別不擅長畫什麼，就專心練習這個東西。舉例來說，以前我每次畫手總畫不好，我就整整花大約四個月的時間都只畫手。

● 讓素描變成好玩的事。如果你對素描的態度太過嚴肅，就不可能呈現好的藝術（自己也會覺得很痛苦！）。

● 別忘了經常參考經典大師的畫作，從中學習。

● 我不太喜歡把人體當成一個象徵符號，或者是用來代表普遍的全體人類。我感興趣的是每個個體，每個人身上獨一無二的特質。

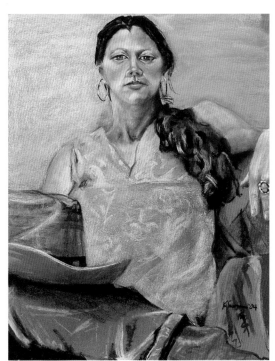

《女牛仔》以粉臘筆在紙上創作，花費3小時。

16 「100張臉」 計畫

工具和材料

- 4 x 5吋（10.2 x 12.7公分）的紙一大疊，種類不限（可用白色卡紙、水彩紙、方格紙等）。你可以先準備個20張，用完再準備新的。

- 你喜歡的畫畫工具、材料

「人類有一共同奇蹟，即千百萬張臉中，竟無兩張相同的面容。」——英國醫生暨作家湯馬士·布朗恩（Thomas Browne）

這個計畫你要花一段時間慢慢完成，甚至可能花上幾週或幾個月，視你的時間安排而定；就算你一次只畫一張也沒關係。在每張畫後面編號，慢慢增加新的人臉素描，直到畫滿100幅為止。你會練習看著真人畫、看著照片畫，以及發揮想像力作畫。

作者的計畫進行到一半，桌面上看起來一片狼籍的樣子。

步驟

1. 手邊準備好素描的材料和工具，就可以開始這個計畫了。先從畫真人的臉開始。你可以看著鏡子畫自畫像，畫家人和朋友，也可以畫陌生人。用輪廓素描、輪廓盲繪、改用非慣用手、炭筆素描或亂塗素描等技法都可以。

2. 再來，也可以看著圖片畫：如雜誌、家庭照、電視、電腦等，裡面人的圖片和影像都可以參考。可試試一條線速寫、斜筆頭素描、鉛筆素描、眼藥水滴管素描等方法。

3. 接著，用想像力畫人臉。選一種喜歡的工具，直接動手開始畫，看看自己可以畫出什麼。可以用「畢卡索狗」的練習技法（「創意練習19」）來畫人臉，或也可以先用拼貼的方式貼出一隻眼睛，再補上臉的其他部分。

4. 這個計畫最重要的，就是記得作各種嘗試，而且要畫得開心……你畫的臉，有些你會比較喜歡，有些沒那麼喜歡，都沒關係！不一定所有素描都畫得好，有些可能普普通通，有些可能很難看。（但人臉畫像就像人臉本身一樣，每張都有各自獨特的美感，都能給你一些收穫。）

5. 每張人臉像畫完後，簽個名，並在背面編號（如1/100、2/100）。

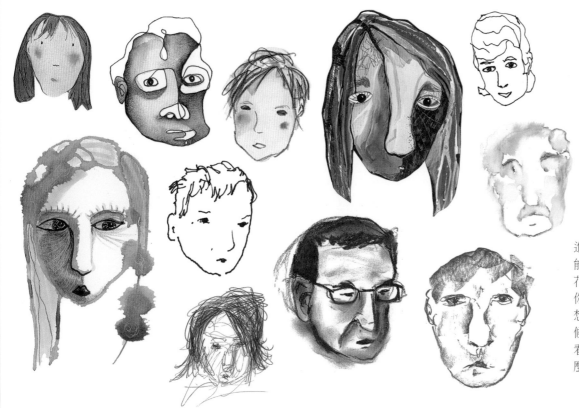

進行這個計畫時，盡可能用各種不同的畫法。花一段時間慢慢進行，你會發現，有的時候你想用某種技法，有的時候則想用另一種技法。看你每天畫的時候想怎麼畫，就怎麼畫。

從知名藝術家找靈感

我們都渴望培養出自己獨一無二的風格。 我們渴望為自己發聲，創造個人獨樹一幟的正字標記。不過，要如何達到這種境界？

某個藝術家形容，這過程就像一架絞肉機……把你所有的經驗、興趣、品味、所受到的影響都絞進去，最後出來的就是你自己的藝術，你個人的風格了。盡量別想太多，直接開始大量創作吧！

其中一個可以丟進你的絞肉機的原料，就是對其他藝術家的欣賞。畢卡索晚期畫了一系列的畫，是以林布蘭（Rembrandt）的作品發想的；林布蘭則深受16世紀威尼斯繪畫影響，尤其是提香（Titian）；提香則在貝利尼（Giovanni Bellini）門下學過畫──這只是其中一個例子。

在這個單元中，我們會參考達文西、畢卡索、米羅、保羅・克利（Paul Klee）、莫迪里亞尼（Amedeo Modigliani）、蘇斯博士（Dr. Seuss）的藝術來作練習。

下頁：這幅《狗兒打架》的創作，是先重複「畢卡索狗」（「創意練習19」）的步驟五、六次，再加上簽字筆和彩色鉛筆繪製而成的。

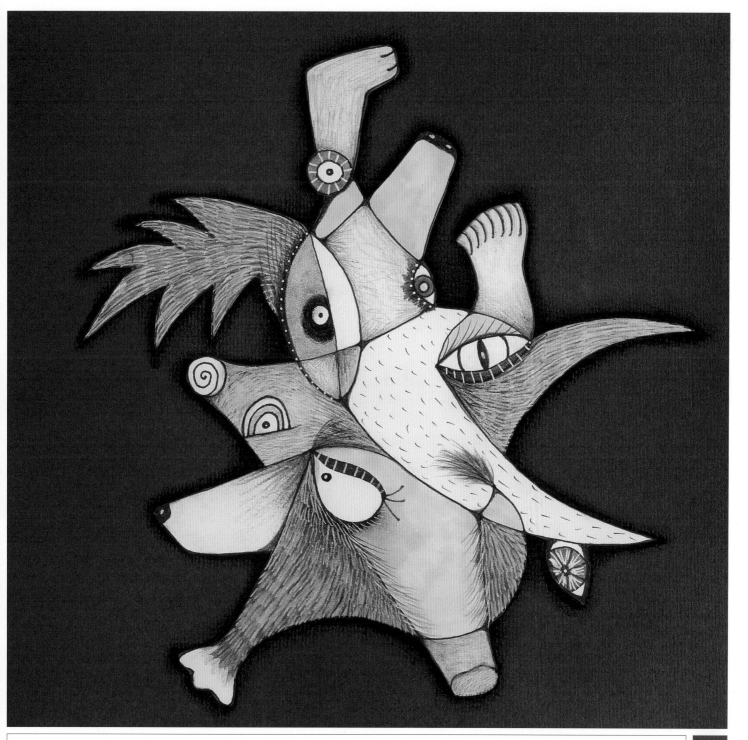

17 描摹達文西

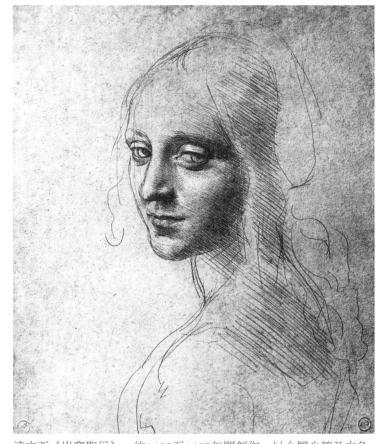

- 描圖紙1張
- 自動鉛筆

> 「知道如何模仿，便知道如何做。」——達文西（Leonardo da Vinci）

描圖總是被抹黑，其實描摹練習如果和其他素描練習一起進行，對我們的助益非常大。你要描摹達文西畫作《岩窟聖母》（Modonna of the Rocks）裡的天使。為什麼？因為經過這樣的練習，你會在潛意識裡記住描過的圖像，儲存更多視覺記憶，供未來素描創作之用。

達文西《岩窟聖母》。約1483至1485年間創作。以金屬尖筆及白色顏料繪於特製紙張上。

步驟

1. 以200%倍率影印放大前頁的達文西畫作。把描圖紙覆蓋在影印的畫上。

2. 用手固定紙張，開始描摹。盡可能模擬達文西的每一個線條筆觸。

3. 你可以每隔一段時間把描圖紙掀起來一下，看清楚接下來要描的部分。

4. 畫好之後，把你描的畫放在原畫旁，仔細看，這時可以再做一些修飾，讓你的畫更完整（這時就不是在描摹了，而是自己畫，自行選擇畫法，靠自己的力量讓這幅畫更臻完整）。

5. 定期作這個練習，描摹你喜愛的各個經典大師的作品。

關於達文西

達文西是舉世公認史上最偉大的畫家。他的油畫只有少數保留至今，但到www.drawingsofleonardo.org這個網站上，可以欣賞他的許多素描畫作。

進階實驗

找一幅你喜愛的大師素描作品，盡可能照著畫（這次不能用描的）。除了達文西，也可以模仿米開朗基羅（Michelange-lo）、杜米埃（Honor Daumier）、德拉克洛瓦（Eug ne Dela-croix）、林布蘭等名家的畫作。這幅圖是德拉克洛瓦的《野馬》原作。

工具和材料

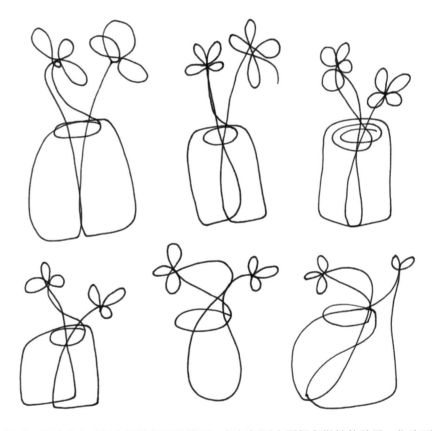

- 白色卡紙，或你的素描簿
- 黑色油性簽字筆

> 「素描的精髓即以線條探索空間。」──英國雕塑家暨攝影家安迪・高茲渥斯（Andy Goldsworthy）

許多現代藝術家都曾用一條線速寫來玩線條遊戲。在這個創意實驗中，你會畫一系列素描，每幅素描都要一筆完成。這些素描簿和速寫練習，在候診之類的時間作最好了……或者你也可以把一條線速寫畫當成基本構圖，再進一步畫成更完整的作品。

仔細看，雖然畫家看似在描繪相同的構圖，但每幅圖之間都有微妙的差異。你也可以鎖定一個自己喜愛的一條線速寫圖案，重複畫同樣的構圖，直到畫出一張「最滿意」的作品。

步驟

1. 在下面的側欄中，選一個你喜歡的主題，憑著印象，用一條線畫出這個東西。過程中，筆都不能離開紙張。

2. 盡量別考慮太多，讓筆在紙上自由遊走。

3. 記得，你畫的畫看起來要呈一條線……看的時候應該能用視線從頭描一遍。畫的時候要以線圈為概念！

4. 重複畫這個主題2到3次，然後再換個新主題。

5. 重複以上的步驟，總共畫5、6個主題。

6. 然後仔細審視自己的素描。這些畫裡，你有比較偏愛的作品嗎？有沒有哪幾幅讓你特別驚喜？

主題建議

花瓶
腳踏車
汽車
吉他
大象
貓
人臉
燈泡
馬桶
馬
房子
樹

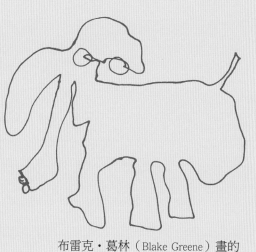

布雷克・葛林（Blake Greene）畫的《大象》。

你也可以用一條線速寫技法來畫真實的人事物或圖片照片喔。

19 畢卡索狗

畫出你自己的小狗抽象畫，呈現畢卡索般的風格。這個創意練習的步驟教學只有文字敘述，因為這樣才能把視覺的訊息降到最低，讓你創造出自己獨一無二的作品。請記得，畫出來的畫一定會有點怪，過程中就放鬆點，盡情享受畫畫樂趣吧。

- 140磅熱壓水彩紙1張，裁成5 x 7吋（12.7 x 17.8公分）或6吋（15.2公分）見方大小
- 彩色極細油性簽字筆
- Copic酒精性麥克筆數支
- 小盒彩色鉛筆

> 「我畫的是我想東西的方式，而非我看東西的方式。」——畢卡索（Pablo Picasso）

步驟

1. 用極細的油性簽字筆，在紙上任一處畫上一隻眼睛。然後把畫紙往順時針方向轉90度。

2. 再畫一隻不同的眼睛，要比第一隻大個幾倍。再把畫紙朝順時針方向轉90度。

3. 畫狗的口鼻部位。同樣順時針轉90度。

4. 畫一條腿或一個腳爪。再順時針轉90度。

5. 畫一條尾巴。一樣朝順時針方向轉90度。

6. 畫一些直線和曲線，把這些元素連結起來。畫到這裡時，別太擔心，只要把這些部分連接起來，覺得差不多就可以了。

7. 加上簽字筆和彩色鉛筆收尾，完成這幅畫。

進階實驗

這幅表現豐富的畫是康拉德・尼爾森（Conrad Nelson）的作品。她先用鉛筆畫素描的部分，再加上水彩和炭條完成這幅畫。

關於畢卡索

畢卡索是20世紀極為知名、影響力相當大的藝術家，他和法國藝術家布拉克（Georges Braque）共同創立了立體派繪畫。上「線上畢卡索計畫」網站（Online Picasso Project，www.picasso.csdl.tamu.edu/picasso/），就能一覽多達17,209幅的畢卡索大作。

20 米羅抽象畫

- 8 x 10吋（20.3 x 25.4公分）的水彩紙1張
- 鉛筆
- 軟橡皮
- 黑色超細油性簽字筆
- 紅、黃、藍色的簽字筆或彩色鉛筆

「我的作品總將小小的形狀放在偌大的空間中。空蕩的空間、空蕩的地平線、空蕩的平原，空無遮蔽的事物總令我印象深刻。」──米羅（Joan Miró）

今天我們的靈感來源，是西班牙藝術家米羅筆下相互關聯的各種形狀、扁平的構圖和大膽的線條。

這個練習可能比你想像的還困難；有時看似簡單的事物其實最複雜！

步驟

1. 先花點時間了解一下米羅的藝術創作，尤其是他1930年代晚期到1940年代早期的作品。

2. 用鉛筆輕輕勾勒出一些帶有「米羅風」的元素。你可以研究米羅的畫，自行創造出屬於自己的符號語言，也可以畫他作品中的圖案。你的目標是把整張紙畫滿，而且要讓各個元素彼此相連，或互相圍繞。

3. 努力畫下去。放輕鬆一點，持續發揮巧思創作，畫到你自己滿意為止（記得把橡皮擦放在手邊，會用到的！）

4. 用黑色簽字筆描一次剛剛用鉛筆畫的部分。你可以等簽字筆的墨水乾了之後，用橡皮擦把鉛筆的痕跡擦掉。

5. 替你的創作著上顏色，可以用簽字筆、彩色鉛筆或任何一種你喜歡的素材，這同樣要參考米羅的作品，盡可能用紅、黃、藍三原色就好。

關於米羅

西班牙藝術家米羅（1893-1982）是畫家、雕塑家及陶藝家。世人將米羅歸類為超現實主義畫家，但他本人對這個標籤應該是敬謝不敏。到www.abcgallery.com/M/miro/miro.html這個網頁，可看到許多米羅的作品。

進階實驗

你也可以想像米羅這位大畫家就在身邊，你和他協力完成一幅畫。吉兒·巴瑞（Jill Berry）寫道，她畫的這幅《米羅與我》，是「一則與米羅的對話，除了探討『身為畫家』這件事，更探索『兩個藝術家打架』的現象」。她說：「我的兩個藝術家就是『寫實』和『示意』，這兩個傢伙總是不肯相親相愛；我和米羅在這裡想辦法讓他們結合。」這幅畫以壓克力顏料及墨水在紙上創作。

21 保羅克利 轉印畫

工具和材料

- 複寫紙1張

- 8 x 10吋（20.3 x 25.4 公分）或更小的水彩紙數張

- 描圖紙

- 黑色壓克力顏料

- 滾筒

- 水彩或彩色鉛筆

- 鉛筆

> 「一個人若再也無法用別種方法，代表已經找到自己的風格了。」──保羅・克利（Paul Klee）

藝術家保羅・克利發明了一種創作方法，他用鉛筆把黑色油畫顏料轉印到紙上，呈現出極富表達力的線條。這種轉印線條的特殊質地，用以下兩種轉印技法也可以大略複製出來。

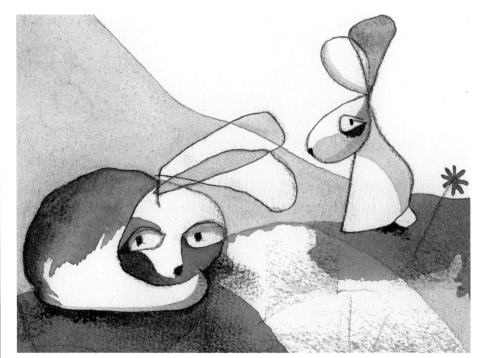

這幅兔子素描，就是先用複寫紙轉印法做出圖案，再以水彩和亮光漆上色。

步驟

複寫紙轉印法

1. 把複寫紙覆蓋在水彩紙上，有墨的那面朝下。

2. 直接用指甲在複寫紙上畫畫（如果你指甲很短，也可以改用戒指、指甲的表面等來作畫。訓練自己想辦法解決問題！）

3. 你會看不太到自己在畫什麼，但重疊的線條和「畫錯的地方」，其實會讓你的作品更添特殊風格。

4. 最後著上顏色，可以用水彩、彩色鉛筆，或任何一種你喜歡的素材。

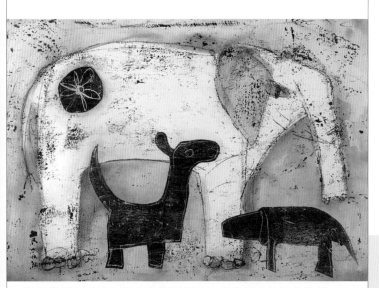

這幅畫使用滾筒和壓克力顏料轉印法做出極富紋理的線條，之後再加上水彩和拼貼畫元素。（畫中兩隻較小的動物，是作者創作另一幅滾筒和壓克力顏料轉印畫後廢棄不用的棉紙喔。）

滾筒和壓克力顏料轉印法

1. 把你想轉印的圖案畫在描圖紙上，畫完後把紙翻面。

2. 用滾筒在描圖紙背面塗一層薄薄的黑色壓克力顏料。

3. 趁顏料還沒乾，把有顏料的那一面輕輕蓋到水彩紙上；用鉛筆把剛剛畫的圖案再描一次。

4. 掀開描圖紙其中一個角，看看轉印的效果好不好，或你滿不滿意。如果覺得不夠好，可以把描圖紙輕輕蓋回去，在上面多畫一些線條，或用手在畫的圖案上摩擦，隨意做出一些紋路。

5. 快速把描圖紙和水彩紙分開，等顏料徹底乾了以後再塗上顏色。

關於保羅‧克利

畫家保羅‧克利1879年出生於瑞士。他非常抗拒被隨意歸入特定的畫派，作品極具個人特色，同時受表現主義、立體畫派、甚至孩童創作的影響。到www.paulkleezentrum.ch/ww/en/pub/web_root.cfm網頁，可以一覽他的作品。

22 莫迪里亞尼風的爸媽肖像

工具和材料

畫一幅你父母的肖像，模仿莫迪里亞尼的風格。

- 5 x 7吋（12.7 x 17.8公分）的水彩紙1張
- 自動鉛筆
- 一盒水彩
- 12號圓頭畫筆

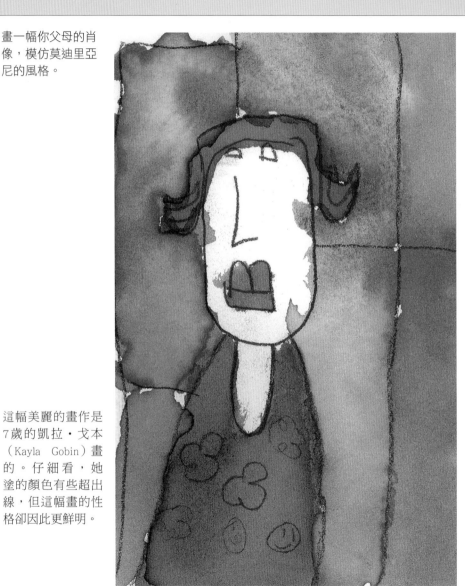

「幸福是一個外表嚴肅的天使。」──莫迪里亞尼（Amedeo Modigliani）

這幅美麗的畫作是7歲的凱拉・戈本（Kayla Gobin）畫的。仔細看，她塗的顏色有些超出線，但這幅畫的性格卻因此更鮮明。

步驟

1. 先用鉛筆在紙中間畫一條U型的線。

2. 畫頭髮；想想你媽媽或爸爸有怎樣的髮型。

3. 畫尖尖的鳳眼，以及L型或U型的的鼻子。

4. 畫出嘴巴。

5. 畫2條線當成脖子。（如果你快畫到紙的最下面了，就超出這張紙繼續畫沒關係。）如果你想，也可以繼續畫到肩膀和衣領。

6. 在背景畫幾條線，帶出人物所在的環境；不用畫得很細，這些線只是用來簡單象徵窗戶、門等背景。

7. 用水彩著色。記得盡量稀釋顏料，並且分成多層上色。

作者畫自己母親的肖像，加上她註冊商標般的貓咪耳環，顯得十分有個人風味。

關於莫迪里亞尼

義大利藝術家莫迪里亞尼（1884-1920）的人物肖像風格獨具，通常有面具般的扁平面孔、尖尖的鳳眼，脖子特別長。他於1920年英年早逝，結束了短短的創作生涯。可到www.modigliani-foundation.org/網站，欣賞他的繪畫及雕塑作品。

23 每個人的心中都有一個蘇斯博士

工具和材料

- 幾本蘇斯博士的書
- 白色卡紙數張，或你的素描簿
- 8 x 15吋（20.3 x 38.1公分）的水彩紙1張
- 鉛筆
- 軟橡皮
- 鋼筆
- 黑色壓克力顏料
- 水彩、彩色鉛筆等

「你是你自己；這不是很令人開心嗎？」──蘇斯博士（Dr. Seuss）

蘇斯博士的創作靈感從哪裡來？他每次被問到，總這麼胡謅：「我的靈感來自喜不理諾夫（Zybliknov）附近的一個小鎮，我在那兒待過一個週末。」在這個創意練習裡，我們要仿效這位無厘頭得可愛的藝術家，畫一個「喜不理諾夫」附近的地方，大走「蘇斯博士風」。

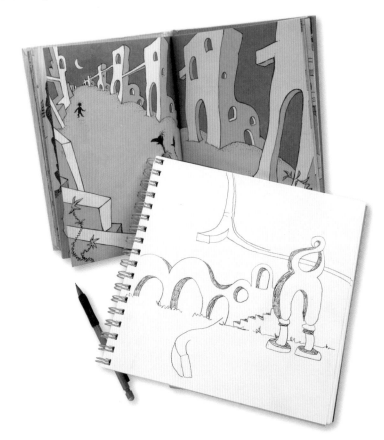

不管你是在素描簿或單張的紙上創作，你在畫紙上應該都要能盡情亂畫或隨意發想。要隨時察覺自己身體的感受；如果你覺得很緊繃，就起身到外頭街上走一走，再回來繼續畫。

步驟

1. 到圖書館，花點時間翻翻蘇斯博士的童書，了解一下他的風格和幽默。要特別注意的是，他總把樓梯、拱門、建築等結構畫得幾乎綿軟無力。

2. 拿出你的素描簿和鉛筆，開始畫一些結構，要走蘇斯博士風。不要直接抄襲蘇斯博士的作品，但可以把他的畫當成起始點，再畫出自己的創作。

3. 然後改用水彩紙畫。用鉛筆淺淺勾勒出房子、樓梯間和其他結構。這個步驟中橡皮擦很可能派上用場。

4. 接著，用鋼筆和墨水描一次剛剛畫好的鉛筆畫。（如果你以前沒用過鋼筆，可能會覺得線條的粗細很難控制，這是好事！你可以再看看蘇斯博士畫裡的線條，會發現他畫的線也都是時粗時細。你可以盡量模仿他的線條質感。）

5. 等輪廓的墨水乾了，就可以上色，可以用水彩或其他你喜歡的媒材。

關於蘇斯博士

西奧多・蘇斯・蓋澤爾（Theodor Seuss Geisel，即大家所熟知的蘇斯博士）最早畫的是政治漫畫，但他最為人知的是所出版的60餘本童書；他從1950年代開始發行童書，一直到1991年過世為止。到蘇斯博士的「蘇斯小鎮」（Seussville）一遊：www.seussville.com

下圖：比起畫人和動物，我比較不會畫建築物……或許是因為我覺得有生命的東西比較有「伸縮性」。但蘇斯博士卻給了我們一張許可證，讓我們可以用完全不直的線來畫建築物。向蘇斯博士致敬！（不過這又令人不禁想問：「我們為什麼需要別人許可呢？」）

從兒童和童年找靈感

UNIT 4

我好喜歡小孩子的創作。他們作品裡的一切都令我深深著迷——線條總是抖抖的，人畫得像蝌蚪似的，構圖也很扁平、沒有遠近之分，還有他們畫的全家福總是將一切表露無遺。兒童的藝術總讓我不禁微笑。

我們小的時候，畫畫是本能而快樂的事。我們很可能在會講話前就已經開始畫畫了，我們隨意地塗鴉，在紙上亂畫就開心得不得了。可惜的是，到了大約小學三年級，這種純為樂趣而畫的自由就漸漸消失了，開始會有人教我們怎樣畫是「對」的，怎樣畫是「錯」的。

讓我們試著變回從前那個小孩吧！在這個單元中，我們要隨意塗鴉，畫玩具，還會畫躲在床底下的怪獸。義大利藝術家里可・李布朗（Rico Lebrun）曾說過：「傑出的素描，都以童真為戰略，以成熟為彈藥。」現在我們要重拾孩提時期的自由，盡情練習素描。

下頁：這幅畫是作者兒子克里斯特（Christer）六歲時畫的。

24 亂塗 素描

工具和材料

- 白色卡紙數張，或你的素描簿
- 你想畫的東西（動物或人的照片、家裡的盆栽等都可以）
- 原子筆

「幼兒咿呀學語的聲音，終會組成有意義的話語；亂塗亂畫的線條形狀，也終將集結成有意義的圖案。」——美國藝術教育學者瑪喬麗・威爾森（Marjorie Wilson）

在這個創意練習裡，我們要學習兩三歲的小小孩，因為這些小朋友非常有真知灼見：亂塗是一件很好玩的事。在這個練習裡，你可以假裝自己又變成了一小個孩子，但卻可以用比較大人的方法畫畫（並運用你成人的敏銳度完成這些亂塗素描）。

作者在家附近一間咖啡店，看著真人，畫成了這些亂塗素描。

1. 把工具和材料準備好。拿出一張紙，開始亂塗。就在紙上隨意亂畫就行了，不必先計畫要畫成怎樣。亂塗個一兩分鐘，直到感覺自己已經畫得很自在了。然後請把這張畫紙擺在一邊。

2. 拿一張新的紙，看著你想畫的東西，然後開始畫，一樣用亂塗的方式。

3. 雖然你會一直忍不住想塗出這個東西的輪廓，但現在練習的不是輪廓素描。請你從物體的裡面畫到外面。

4. 陰影的部分就畫得密集一點，比較亮的部分就畫得鬆散一點（也就是多留一點白。）

5. 繼續亂塗，握筆的力道要盡量輕。畫到你直覺已經完成了為止。再找一些你想畫的東西，至少再畫3幅亂塗素描。

穿上你的素描鞋

每個運動員都會告訴你，體能訓練是一個很好的興趣，做起來很愉快。只是有的時候，要下定決心動起來真的很難。許多運動員都會用一個小訣竅來突破這個障礙，就是把鞋穿上：一旦鞋子穿上，他們自然就出門囉。如果你對素描也有類似的障礙，就可以把「亂塗素描」當作你的「素描鞋」。有時只要先隨手畫張亂塗素描，之後就能暢行無阻，開始畫其他素描了。

只要你用原子筆畫畫，心裡就可以自動切換到塗鴉或亂塗模式了。有時我們選的工具，會帶給我們特定的聯想，有助整個創作過程。這兩隻倉鼠，紅色的是布萊克・格林（Blake Green）畫的，藍色的是安吉・弗來喬（Angie Fletchall）畫的。

工具和材料

- 拿來臨摹用的玩具，3到5隻
- 白色卡紙數張
- 油性簽字筆

「**畫輪廓素描可以讓你發現，你畫的事物不只是事物，而是一個個相互集結交織的形狀。**」——美國水彩畫家查爾斯‧瑞得（*Charles Reid*）

玩玩具，樂趣多，小孩可以拿來玩，大人還可以拿來畫。在這個創意實驗中，你要畫一系列的輪廓素描，素描的題材就是玩具。

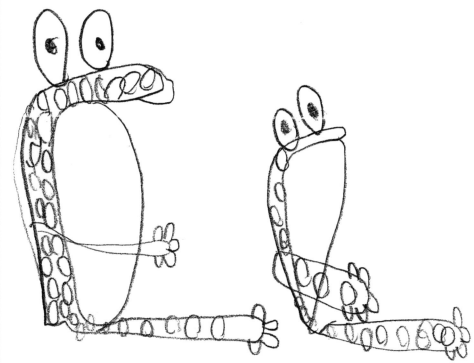

就連小小孩也能把輪廓素描畫得很好。這幅素描是一位小學二年級的小朋友畫的。

步驟

1. 先找你想畫的玩具，可以到你小孩的房間，或去愛心二手商店找找；記得要找外型有趣，但你又從沒看過的。不要用米老鼠或芭比娃娃這類已註冊的知名角色：除了可能有版權問題，也可能因為你對這些角色已經非常熟悉，反而有礙你練習畫出眼睛所見的東西，你可能會畫出你「以為」自己看到的東西。

2. 把一隻玩具放在眼前，把玩具擺成你覺得有趣的姿勢。

3. 任選玩具的一個邊開始畫。要慢慢畫，眼睛要輪流看著畫紙和玩具，在兩處之間切換。

4. 眼睛盡量看玩具的邊緣，視線和手要以相同的速度來勾勒玩具的輪廓。一般來說，用一條線就可以畫完輪廓素描的絕大部分。

5. 別忘了呼吸。

6. 每個弧線和突起的地方都要畫到。盡量把比例畫正確，但也不用太吹毛求疵。如果有條線畫偏了，就回到出岔的地方，重畫一次。要不時看著玩具，把你的素描和玩具比較一下。

7. 畫到你覺得差不多就可以停了，然後繼續畫下一幅畫；請把這隻玩具再畫一次，這次如果你想的話，也可以幫它換個姿勢。

8. 一次的練習共畫3到5隻玩具，至少畫個15分鐘。

小提示：關於版權

請絕對不要抄襲別人的智慧財產，佯稱是自己的創作，這包含素描、繪畫、寫作、雕塑、攝影作品，和其他有註冊商標及版權的物品，例如玩具、品牌標誌等（你從事創作，當然免不了會從別的地方汲取創意，但一定要小心，要公開展示的東西，一定得是你自己的原創作品）。版權相關法令的存在，就是為了保護珍貴原創作品的創作者，而你也在這把保護傘下喔！如果想了解更多關於版權的資訊，請到www.copyright.gov或www.copyright.cornell.edu/resources/publicdomain.cfm。

你有沒有發現，看著照片畫通常比看真的東西畫要來的容易？這是因為照片裡的影像已經變成平面的了。畫畫時，盡量寫生比較好，因為這樣可以練習把三度空間的物體轉畫成二度空間的素描。但如果情況不允許，這幀玩具照片可以讓你先應應急，練習一下。

26 獨眼怪獸

工具和材料

- 素描簿，或任選一種紙
- 黑色墨水筆
- 其他你喜歡的媒材

因為怪獸是虛構出來的，不是真的，只是我們用想像力捏造出來的生物，而且只是胡謅的，所以在這個創意練習裡，你可以發揮想像力，創造幾隻獨眼怪獸。不准看參考圖片！

即使是最簡單的線條畫，也很有特殊風格。這幅畫由魏斯·桑罕（Wes Sonheim）創作。

「如果你造了一隻怪獸，那牠用力踩建築物的時候，你就不要哀哀叫。」──麗莎·辛普森（Lisa Simpson，卡通「辛普森家庭」中的角色）

步驟

1. 請先畫一個眼球，大小不拘，畫在紙上任何一個地方都可以。

2. 然後加入其他的元素。不用覺得下筆前一定要在心裡先看出整隻怪獸的模樣；直接開始畫，過程中這隻怪獸就會漸漸成形。

3. 如果你想不到什麼點子，可以從側欄裡的詞語汲取一些靈感，但這個階段請先不要參考圖片。

4. 如果覺得畫錯了，別緊張！直接下筆重畫就好。之後再修飾原本畫錯的線條，讓畫錯的地方用另一種方法融入你的畫（畫錯的地方通常都可以救得回來喔）。

5. 用同樣的方式，再畫幾隻怪獸。

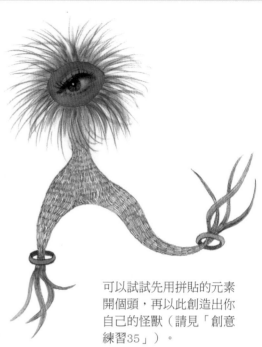

可以試試先用拼貼的元素開個頭，再以此創造出你自己的怪獸（請見「創意練習35」）。

西奧・艾司渥斯（Theo Ellsworth）認為畫畫就像是從迷霧中抽出影像，或是慢慢調整焦距，讓畫面逐漸清晰浮現的過程。「通常我開始畫的時候，對於要畫什麼，心裡都只有個模糊的概念，細節在創作過程中才會逐一發現。通常我感覺我是把一幅畫帶出紙面，而不是自己畫東西在紙上。」

怪獸提示

長蹼的	矮的	愚蠢的
長爪子的	矮壯的	長滿毛髮的
長著小片羽毛的	華麗的	有喙的
長尖刺的	很大隻的	尖尖的
有豬鼻子的	嚇人的	沒牙的
毛茸茸的	長翅膀的	憂心忡忡的
長著大片羽毛的	充滿敵意的	

27 畫陶土作品

工具和材料

孩子的陶土作品很動人。兒童的陶土雕塑充滿了缺陷,卻因而顯得渾然天成。請你畫一件小朋友的陶土作品,畫作裡也要呈現同樣的不完美感。

- 小孩做的陶藝作品
- 任何你想用的素描媒材

這隻大象是作者自己十多歲時捏的,被姊姊從垃圾筒裡救了回來,鼻子已經斷了(一段美好的回憶)。

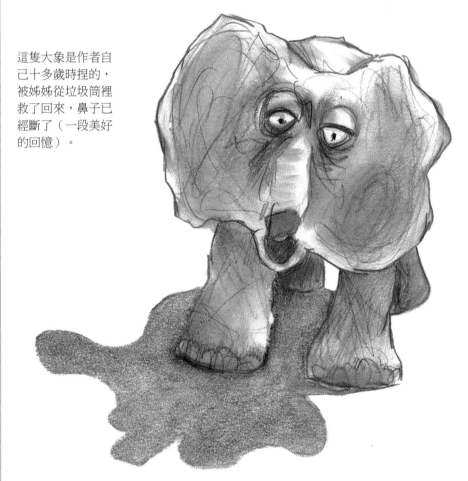

「真正的藝術,不只注意形式,也注意其所隱含的內蘊。」——甘地(Mahatma Gandhi)

步驟

1. 自己選一些素描媒材：鉛筆、炭條，或挑幾支彩色的筆或彩色鉛筆都可以。

2. 把要畫的陶土作品放在光線充足的地方。花點時間，把雕塑擺成你喜歡的樣子。

3. 打一道光線在雕塑的任一側，把陶土作品的明暗和質地突顯出來。

4. 切記，畫的時候，看著雕塑的時間要比盯著畫紙的時間長！

5. 這件陶土作品和你的素描一定都是不盡完美的，請欣然擁抱這種缺陷的美感。

6. 你也可以做進階練習，用各種素描練習的技法來畫這個陶土雕塑，像是輪廓盲繪、輪廓素描、亂塗素描、一條線速寫等，都是可以用來畫陶土作品的有趣技法，可以自由發揮。

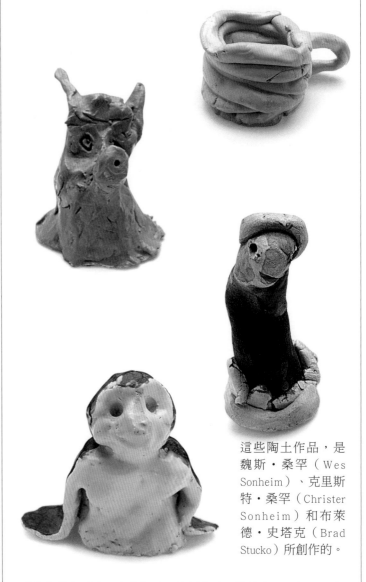

右圖的陶土企鵝，是作者兒子克里斯特（Christer）小學一年級時捏的。這幅圖以水彩、油性簽字筆和炭條繪成。

這些陶土作品，是魏斯‧桑罕（Wes Sonheim）、克里斯特‧桑罕（Christer Sonheim）和布萊德‧史塔克（Brad Stucko）所創作的。

希望你的生活中，也有個孩子能創作出這樣的寶貝。對自己有意義的東西，畫起來總是比較有樂趣。但如果你沒有像這樣的陶土作品，也可以畫上面這些陶土雕塑。

和小孩一起創作：畫畫

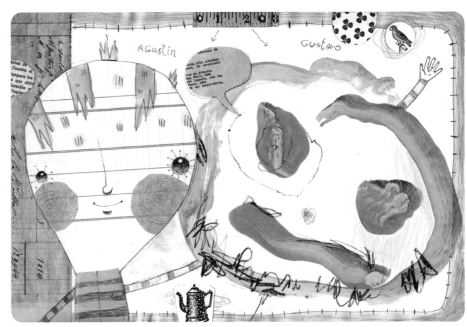

- 你想用的紙，或其他可以拿來畫的畫紙、畫布等
- 你想用的繪畫工具

在這個創意實驗裡，請你找一位認識的小朋友，一起進行藝術創作。在合作之前，一定要先和小朋友講清楚，向他解釋你想做的事，讓小朋友知道，等下協力完成的作品中，你會用到他寫的字或藝術作品，要徵得他的同意。小朋友的作品要怎麼用，一定要讓他們自己決定。雖然在這樣的過程中，雙方可能多少得妥協，但這正是協力合作的本質！

阿根廷插畫家古斯塔沃·艾馬（Gustavo Aimar）和他三歲的姪子奧古斯汀（Augustin）同心協力，一起創作出這幅迷人的複合媒材畫作。

「我們創意的那一面總像個孩子。」——美國藝術家茱莉亞·卡麥隆（Julia Cameron）

步驟

1. 先請小朋友在紙上畫一幅你的畫像。要鼓勵小朋友在畫的時候好好觀察你。讓小朋友自己選擇想用的畫筆（例如油蠟筆、簽字筆、鉛筆、水彩等）。

2. 然後換你在同一張紙上，畫這個小朋友的肖像。請用不同的畫畫工具……選擇對比強烈一點的媒材。（比方說，如果小朋友用鉛筆，那你就可以選擇水彩或彩色簽字筆。）

3. 想辦法把你們畫的這兩個人物連結在一起——例如勾個肩、一起坐在餐桌前等，盡量發揮。

4. 小朋友的畫有一種鬆散的風格，你可以從中汲取靈感，畫的時候盡量模仿小朋友畫作呈現的自由揮灑。不用擔心畫出來成果如何，只要這個過程對你和小朋友來說都是好的經驗就夠了。

5. 完成之後，跟小朋友一起在畫上簽名！

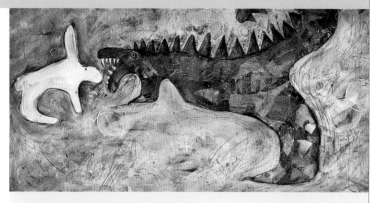

其他共同創作的好方法

● 跟小朋友說，只要他想，隨時可以用你的素描簿畫畫。如果你想的話，也可以事先跟小朋友約法三章（例如「我畫的畫不能動」或「我畫好的畫，你可以幫我著色」等）。

● 蒐集一批小朋友的畫，然後用小朋友畫的角色，另外畫一幅新的畫。

● 挑一張你最喜歡的小朋友畫作，影印放大，轉印到木頭或帆布上。這一大幅複合媒材畫作（上圖），其中的元素就來自魏斯・桑罕八歲時畫的一小張鉛筆素描。

吉兒・巴瑞（Jill Berry）把全家人都給攬進來了：女生畫女生，男生畫男生。這幅巴瑞全家福是吉兒、席德妮（Sydney）、山姆（Sam）和史提夫（Steve）一起畫的。

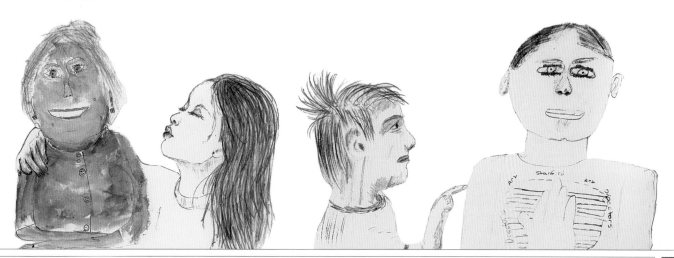

和小孩一起創作：寫字

工具和材料

- 一張小朋友的畫，影印放大
- 一張水彩紙，大小不拘
- 葡萄藤炭條
- 鉛筆
- 水彩
- 你想用的畫畫工具和畫紙、畫布等

「她現在不是一個媽媽了，她是藝術家喔。」——四歲時的魏斯·桑罕

你的小孩上學後，會開始帶很多他寫的東西回來，可能會有詩、學習單、文法練習、故事、要練習寫的生字生詞等等，你和孩子可以把這些東西當成一起素描或畫畫的創作元素。

我兒子魏斯有一份關於書和閱讀的講義，內容結構是「雨傘」狀的，我就以這張講義為靈感，創作了這幅畫。這一幅畫是用石膏、水彩、炭條和鉛筆在木頭上層層描繪出來的。

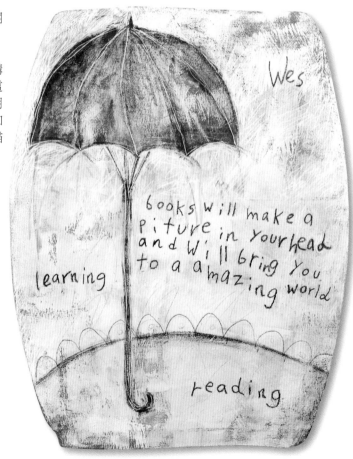

1. 蒐集你孩子寫的東西，挑出一張你最有感覺，或看了就立刻有靈感的作品。

2. 把這張孩子寫的字，影印放大到你要的尺寸，然後把字跡直接轉印到你想用的畫紙或畫布上。作法是用葡萄藤炭條把放大的影本背面全塗黑，然後把塗了炭的那一面朝下，再用鉛筆描上面的字跡就行了。（為什麼要描字呢？其實你可以自己決定要不要描，只是用描的比較能保留孩子筆跡的風格。）

3. 用你喜歡的媒材，完成這幅畫。

畫出孩子的童言童語

小孩子講的話最可愛！回想一下，你自己或你孩子小時候說過哪些特別的話，可以當成畫畫的題材，把這些話寫下來吧。（如果你想不到，也可以畫下面的這些話。）開始畫童言童語的插畫！

「媽咪！水要淹死了！」

「我的跑車會很酷，酷到到別人看了都會哭。」

「我對恐龍已經膩了。」

「爸比，存錢不是偶然的，好嗎？」

「我的眼睛讓我覺得好害羞。」

「你把眼睛閉上，就可以看到夢喔。」

「我長大以後要生七十個小孩，七十個。」

「你真的很年輕，你其實不會很老。嗯……你只有額頭很老。」

「飛吻就像小小的鬼鬼，可以穿過門縫。」

——四歲時的魏斯・桑罕

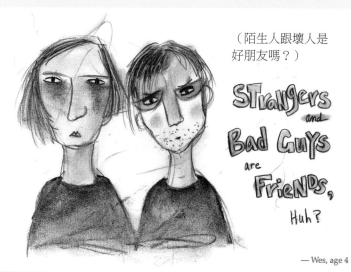

（陌生人跟壞人是好朋友嗎？）

— Wes, age 4

創意練習 30 紙娃娃

工具和材料

- 空的早餐穀片紙盒
- 紅色水性簽字筆
- 扁頭畫筆
- 石膏
- 水性蠟筆，選一種用來畫皮膚的顏色
- 棕、黑、灰、橘、或黃色的水彩蠟筆，用來畫頭髮
- 濕布或沾濕的廚房紙巾
- 鉛筆
- 保護噴膠
- 剪刀

「你小時候做哪件事，會覺得幾小時過去了，卻好像過了幾分鐘而已？那件事就是你在這世間該追尋的事。」——瑞士精神學家榮格（Carl Jung）

紙娃娃很好玩！（看大男人玩紙娃娃更好玩，我家最近就常看到這樣的景象。）好好寵愛一下住在你心中的那個小孩，自己做一組獨一無二的紙娃娃，還可以幫紙娃娃做寵物喔。

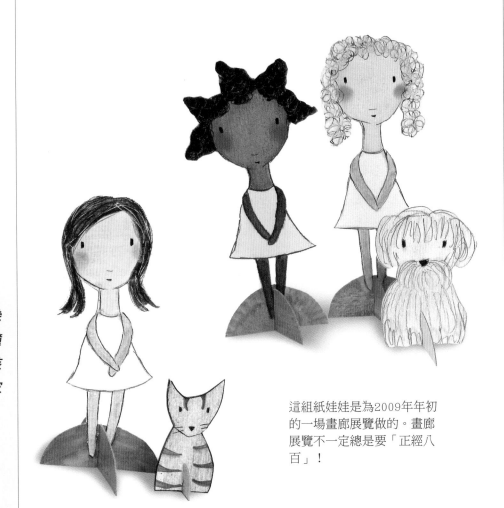

這組紙娃娃是為2009年年初的一場畫廊展覽做的。畫廊展覽不一定總是要「正經八百」！

1. 把穀片紙盒剪開，只需要用平的部分。（有折痕的部分可以丟掉。）用水性簽字筆畫出紙娃娃和紙寵物的身形輪廓。現在畫的線條，等下大部分都會被蓋掉，所以這個步驟不用太拘泥細節。

2. 拿扁頭畫筆，在剛剛畫過的地方塗一層石膏，盡量塗均勻一點。你會發現，簽字筆的顏色會浮上石膏，所以你還是看得到剛剛畫的東西。靜置一下，讓石膏風乾。

3. 拿水性蠟筆，幫娃娃的臉和手腳著上皮膚的顏色。

4. 把廚房紙巾或布微微沾濕，把皮膚的顏色抹暈開來。

5. 用蠟筆畫頭髮。如果你想，也可以用畫筆把顏色暈開，色彩會更柔和。用鉛筆描出整個娃娃的線條輪廓。

6. 如果你想，還可以用小指頭抹一點粉蠟筆在娃娃臉上，做出腮紅。接著噴上保護噴膠，然後把紙娃娃剪下來，幫娃娃做支撐的底座，作法是在娃娃腳下剪出一個半圓形，再另外剪一片半圓形，然後兩個半圓形各剪一道半吋（約1.3公分）的口，組合起來就可以了。

7. 開始玩吧！

焦點藝術家

古斯塔沃·艾馬（Gustavo Aimar）

平面設計師、童書插畫家、藝術家。

古斯塔沃·艾馬，1973年生，出生於阿根廷的布宜諾斯艾利斯。1977年時，他和家人搬到阿根廷巴塔哥尼亞高原上的特雷利烏，他到現在仍一直住在這裡。艾馬對畫畫和藝術的興趣，年紀輕輕就表露無遺。1987年至1991年間，他在特雷利烏的中央藝術綜合中心（Centro Polivalente de Arte）取得藝術及素描教育學位。1993年時，艾馬回到布宜諾斯艾利斯攻讀平面設計。

1986年起，艾馬就常在各畫展和藝廊展出作品，且從2004年起就一直是阿根廷插畫家協會（Illustrator's Forum of Argentina）的成員。他的插畫曾在2008年義大利波隆那書展及2009年布拉迪斯國際插畫雙年展中展出。艾馬目前是全職童書插畫家，也從事各種出版品的編輯工作，並在閒暇時從事個人的藝術創作。

藝術家自白

我的工作就是處理各式各樣的靈感、意象和概念，從所處的世界裡汲取靈感；對我們這樣的人來說，「樂趣」的元素十分重要。我說的樂趣，指的是可以刺激想法的事物，可以依我的個人意志創作，還有跟人事物有所連結、互動。我工作時，總是在我所選擇的或剛好「找到」的材料中，盡可能地找尋這些元素。

除了個人的風格、創作的技法和主題，以及特殊習慣等會造成一些侷限，通常使用的媒材本身也會帶來許多靈感和刺激。我常會揉合多種元素，讓作品能用不同層次「解讀」，這對我來說是很大的樂趣。我喜歡繞著一個意象探索，解讀它，詮釋它，聆聽意象要表達什麼。當我從舊書、標籤、

《動物》以複合媒材在紙上創作而成。

郵票和布料等材料取材，把各種零碎的元素整合在一起時，我希望自己正是這樣傳達了意象。

有時，素材會呈現意外的效果，和我原本心裡所想的不一樣。讓這些變數即興發揮，回歸與素材和作品互動的樂趣，我認為這是很重要的。

當我純粹為開心而創作的時候，進行起來會比較自由。如果是既定的工作，創作起來的感覺就不同了，會變得比較小心謹慎，這是自然的。

《粉紅馬》以複合媒材在紙上創作而成。

《信使》以複合媒材在紙上創作而成。

從想像力找靈感

以前我總以為，藝術家動筆前，在腦海中一定已經看見整個完整的影像了。然而現在我認為，不管是藝術創作或其他方面，我的腦袋裡其實從來不曾有過完整的構想。

我逐漸領悟到，所謂的創作過程，真的就是一個過程。構想是逐漸成形的，有的時候，靈感如洪水般湧來，有時則要花很長的時間點滴累積，但不管怎樣，絕不是憑空產生的。生活中我們注意到的每個細節，都會成為想像力的素材，供我們善加運用。我們腦袋裡有許多雜七雜八的想法飄來飄去，我們做夢時，正顯示了想像力如何揉合這些念頭，創造出新的東西。

用想像力畫素描，就是讓自己欣然嘗試各種腦海中浮現的想法。你只需要一個起跑點。

下頁：畫這幅素描時，我原本想以葉子和大自然的元素為靈感，畫成抽象的設計（見「創意練習42：自然小物抽象畫」），但畫得不成功，我就試著把畫轉成各種方向，想看看問題出在哪。結果不一會兒，我「看出」了一隻老鼠，就加了一隻眼睛（參考網路上找到的圖片），完成了這幅畫！這幅畫是以炭條在紙上創作而成。

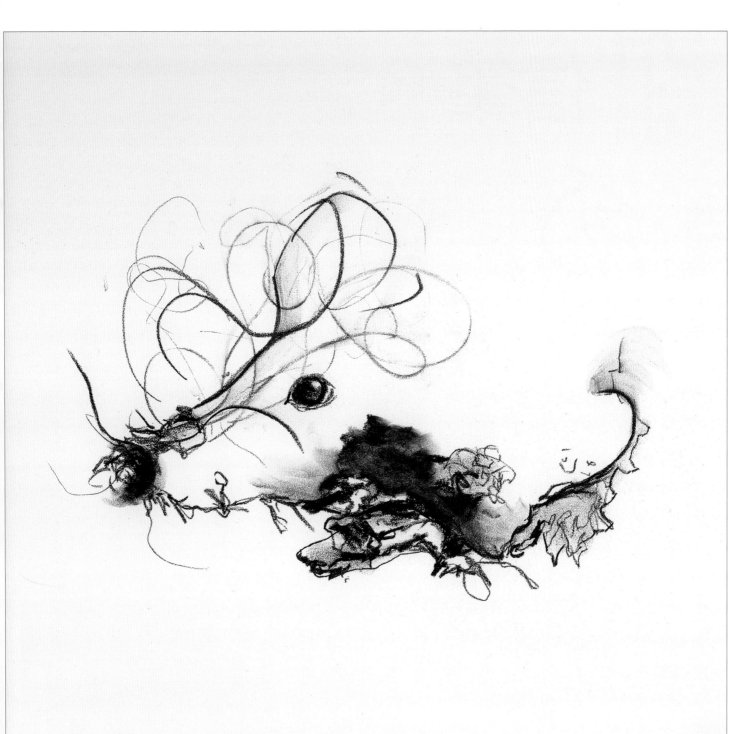

31 信筆 速寫

工具和材料

- 卡紙或素描簿
- 簽字筆或鉛筆

> 「限制只存在於心裡，但如果我們善用想像力，就能有無限的可能。」——美國自行車選手、導演、編劇杰米·波里奈帝（Jamie Paolinetti）

在這個練習裡，你將以一條隨意畫的線條為起點，畫出類似這些圖案的速寫。我們的心靈十分神奇，能用匠心獨具的巧妙方式，幫我們填補剩下的空白。這種信筆完成的速寫，很適合和孩子在餐廳玩；用素描簿畫畫時，也很適合拿來當成暖身練習。信筆速寫通常是畫畫的起點，後續可以再畫成更完整的畫作。

請把這些速寫當成練習，不要因為畫了一整頁垃圾而感到絕望……還是老話一句，輕鬆一點，盡情挑戰「化腐朽為神奇」吧。

步驟

1. 用簽字筆或鉛筆，在紙上隨意地畫一筆。盡量讓線條有點變化，例如畫成曲線，或把線條轉個彎勾回來。

2. 畫好後，好好觀察這條線。把畫紙慢慢地轉一圈，可以隱隱約約看出什麼東西嗎？或許看出了一張臉？或一隻動物？

3. 把這幅速寫完整畫完。

4. 重複以上步驟！

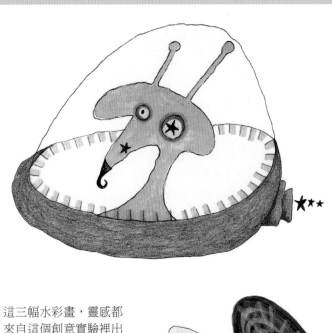

這三幅水彩畫，靈感都來自這個創意實驗裡出現的信筆速寫。你看得出哪幅是哪幅嗎？

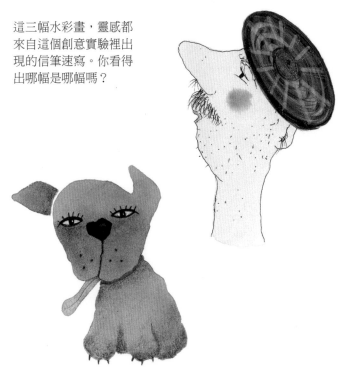

32 把畫紙抹髒

- 5.5 x 8.5吋（14 x 21.6公分）的卡紙10張

- 壓克力顏料，任選一種顏色

- 刮刀或調色刀

- 極細油性簽字筆

> 「如果希望人生充滿創造力，就得克服對犯錯的恐懼。」——美國兒童教育學者皮爾斯（Joseph Chilton Pearce）

在這個創意練習中，你要用顏料隨機抹出一些痕跡（也就是把畫紙弄髒），再把這些髒污畫成畫。這種創作方法，完全沒有畫對畫錯的問題，因為不同人從同一塊污漬會看出不同的東西。就像心理學有名的羅沙哈測驗，讓人解釋墨跡圖形，就可以判斷出人的性格；觀察自己都把顏料痕跡畫成怎樣的畫，也可能找出每幅畫之間共同的特性或相似之處，透過這個過程，對自己有更深的認識。

提莎·摩爾（Teesha Moore）從多種顏色的顏料污跡中，看出了這隻生氣的蝸牛，模樣十分討喜。

步驟

1. 把一些壓克力顏料擠在紙上，份量約台幣一元銅板大小。

2. 用刮刀或調色刀，把顏料在紙上抹開。在這個階段，不用在意顏料抹成了什麼樣子，抹個有趣的形狀就行了。靜置等顏料乾。

3. 重複上面的步驟，抹出10張顏料污漬。

4. 等顏料全乾後，挑出一張，好好觀察，能看出什麼東西來嗎？如果看不出來，也可以把紙朝順時針方向轉90度，現在，看出什麼了嗎？

5. 用簽字筆把這幅畫完成。

6. 有時馬上就能從顏料痕跡裡看出某個東西或某種動物，有時則需要多下點工夫，才能看出一些端倪。

進階實驗

你也可以不用顏料，改用拼貼畫的方式做類似的創作。這裡這幅畫，是用馬尼拉紙在水彩紙上貼成隨意的形狀，乾了之後再用筆和墨水描繪而成的。

這幾幅顏料污漬畫是吉兒·荷姆絲（Jill Holmes）和派特·艾伯林（Pat Eberline）的作品。

33 超級塗鴉

工具和材料

研究顯示，開會的時候塗鴉，其實反而可以讓人集中注意力，因為塗鴉可以讓大腦稍微有點事做，反而能避免作白日夢，開會時不會徹底恍神。謝天謝地，現在你想塗鴉就有科學根據囉！

- 有聲書或Podcast（iTunes軟體中的廣播節目）
- 想用的畫紙、畫布等
- 預先選好10種畫畫工具

「『塗鴉』（*doodle*）一詞的定義：漫無目的、傻傻地活動。」——*yourdictionary.com*　網路字典

複合媒材藝術家莉索·隆德（Liesel Lund）在信封的背面畫成這幅超級塗鴉。

步驟

1. 到圖書館借一片有聲書，或上網下載一集你有興趣的Podcast。

2. 把畫具準備好，倒杯水，開始集中精神聽這部有聲書或Podcast。

3. 接著開始隨意塗鴉。

4. 心不在焉地亂塗亂畫就行了，畫出各式各樣的形狀和線條，隨便亂撇，畫各種花紋、圖樣，任何潛意識裡的畫面都行（記住，這時你的專注力不是放在畫畫上。）

5. 每隔大約1分鐘就換新的畫畫工具；10種畫具都要用到。

6. 有聲書或Podcast聽完之後，花點時間看看自己的塗鴉。你很有可能因此更了解自己，例如發現自己很愛紫色，或比較喜歡畫形狀和花紋，而不是具體的事物。可以這樣深入了解自己非常好，有助你理出自己的個人風格。

進階實驗

你可以結合「超級塗鴉」和這本書裡的其他練習。我們已經見過超級塗鴉狗囉（見27頁），但你也可以結合下面的這些創意練習：

創意練習12：大飽「眼」福（42頁）。用塗鴉的方式畫一隻眼睛，比例要盡量畫正確。

創意練習37：隨選素描（100頁）。把作品某部分的質地，用塗鴉的方式處理。

創意練習47：辦公文具畫（128頁）。把心不在焉的塗鴉運用在這個練習，再適合不過囉。

「我現在的審美觀是『複雜就是美』！」莉索在紙袋上塗鴉，並加上油畫顏料和金屬油墨，完成這幅進階版的超級塗鴉。

工具和材料

- 廢紙，記筆記用
- 5 x 7吋（12.7 x 17.8公分）或8 x 10吋（20.3 x 25.4公分）的水彩紙一張
- 任何你想用的媒材

「生命中最美好的事，往往都是些傻氣的事。」——美國漫畫家史考特·亞當（Scott Adams）

機運在人生中扮演了重要的角色，那為什麼不讓它在素描裡也軋一角呢？在這個創意實驗裡，你要畫一系列的素描，畫的主題則讓機會決定。（但是呢，就跟真實人生的情況一樣，面對命運，你要如何善用，還是取決於自己。）

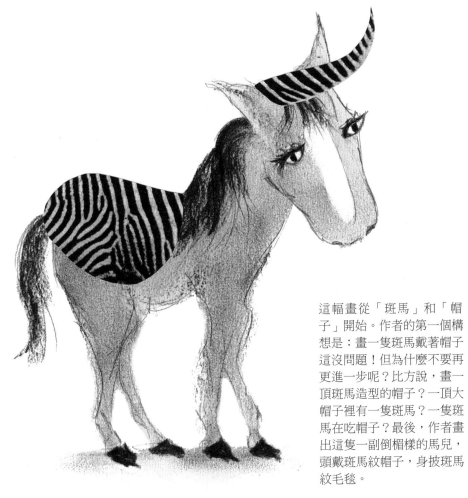

這幅畫從「斑馬」和「帽子」開始。作者的第一個構想是：畫一隻斑馬戴著帽子這沒問題！但為什麼不要再更進一步呢？比方說，畫一頂斑馬造型的帽子？一頂大帽子裡有一隻斑馬？一隻斑馬在吃帽子？最後，作者畫出這隻一副倒楣樣的馬兒，頭戴斑馬紋帽子，身披斑馬紋毛毯。

數字遊戲

1. 螞蟻	1. 電視
2. 大象	2. 帽子
3. 牛頭犬	3. 腳踏車
4. 斑馬	4. 太陽眼鏡
5. 鳥	5. 牛仔靴
6. 企鵝	6. 吊帶
7. 老鼠	7. 冰淇淋
8. 兔子	8. 浴缸
9. 貴賓狗	9. 冰箱
10. 蜘蛛	10. 書

1. 先不要看側欄,在1到10之間任選兩個數字。

2. 現在請看側欄,把你選的數字在清單裡對應到的東西寫下來,兩份清單各選一個。

3. 花一點時間,針對你選的這兩個東西,腦力激盪一下,想到什麼點子就寫下來。通常第一個浮現的點子都是最直截了當、但也最沒有創意的;還想得到什麼別的情境呢?想得到的都寫下來,不管想到的情境有多麼脫離現實、多蠢、多爛,通通寫下來。

4. 挑一個你最想畫的情境,開始畫囉。

右圖:這幅畫用的提示是「電視」和「螞蟻」。既然螞蟻可以搬運比自己重五十倍的東西,畫螞蟻扛著電視也(勉強)算寫實囉。

35 當素描遇上拼貼畫

工具和材料

複合媒材藝術家愛死拼貼畫了。（我們這種人，只要有剪刀跟口紅膠就開心了。）有時候，素描作品裡可以加進一些拼貼的元素，讓畫面的質地更多變，視覺呈現更豐富。但在這個創意實驗裡，你的任務是把拼貼的元素當成出發點，作為整幅畫發想的基礎。

- 拿來剪貼的雜誌
- 剪刀
- 口紅膠
- 8 x 10吋（20.3 x 25.4公分）的水彩紙（或你想用其他尺寸也可以）
- 你喜歡的畫畫工具

> 「我拒絕接受你定義的真實；我自己定義何謂真實。」——美國演員、主持人、特效技術工程師亞當‧沙維奇（Adam Savage）

蘿茲‧史坦達爾（Roz Stendahl）隨性把這頁日記的邊緣塗成藍色時，沒有先預設最後要畫成什麼。後來有天，她瀏覽雜誌，看到廣告中有一對男女，覺得把這對男女放進來，讓他們在這個空間裡盯著某樣東西瞧，應該會很有趣，就參考一些照片和寫生素描，畫了這隻雞，然後把這對男女的圖片拼貼進來，完成了這幅畫。以拼貼畫和複合媒材在紙上創作而成。

步驟

1. 翻翻雜誌，剪幾張你覺得有意思的圖片。最好找真的東西，或真的東西的一部份，例如手、臉、人物、烤麵包機、植物等等。剪了幾張圖片後，把剪刀和雜誌放下來，好好看看這些圖，花多一點時間觀察，直到你對任何一張圖有了靈感為止。

2. 把這張圖片放在紙上，四處移一下，看能不能想到什麼

好點子。構思好之後，就可以在旁邊開始勾勒大致的構圖了。

3. 你可以畫完整張畫，再把這張圖片黏上去；也可以先把拼貼部分完成，再圍繞著這張圖片畫畫（也可以畫在圖片上）……一切都隨你！畫每一幅畫，可能都會有不同的作法，要視你想達到什麼效果而定。

4. 不管你選擇哪種方法，都要先確定想好了，再黏圖片；花點時間把圖片四處移一移，確定想黏上去的臉角度放完美了，或想黏的手擺的位置十分理想了，再把圖片黏上去。

「拼貼花片」

我的工作室裡常會擺一小疊「拼貼花片」，這些花片是我從雜誌和不要的畫上剪下來的。我不想畫畫的時候，有時就會剪花片，剪的時候基本上都是心不在焉，隨意剪一些我喜歡的花樣、色彩和質地。

我會把花片擺在工作室裡好一陣子，畫畫在選色時就可以參考，還有很多其他的用途……我很喜歡手邊擺一些花片！但最後這些花片都會被我加進大大小小的畫作，用來豐富畫面的質地，增添視覺趣味，這幅《離開水的魚》就是一個例子。

- 素描簿,或5 x 7吋(12.7 x 17.8公分)的水彩紙數張

- 油性墨水筆

- 水彩,或任何你想用的媒材

> 「要知道,素描並非模仿。素描是創作作品,只是使用的媒材十分特別。素描就是發明。」──美國畫家羅伯特·亨利(Robert Henri)

我堅信,藝術家的職責就是為全世界打造出數不清的計畫和機器,而且通通功能非凡,像這兩頁裡克莉絲塔·皮歐(Krista Peel)的發明一樣。

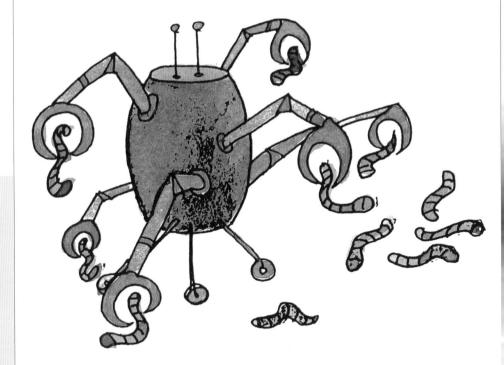

上圖:《抓蟲機器》以筆、墨水和水彩在紙上創作而成。

左上圖:《葉子脈衝機》以筆、墨水和水彩在紙上創作而成。

本創意實驗中的畫均為克莉絲塔·皮歐的作品。

步驟

1. 拿墨水筆，在5張紙上畫5件不同的物品，可以分別畫樹、花朵、床、房子和杯子。盡可能看著真的東西畫！

2. 然後請想一想，機器可以對這些東西做什麼事，好比可以「遛」這些東西、搬運這些東西，或點亮這些東西等等。

3. 開始根據這個點子，畫出機器的一些構造（例如假設是搬運用的機器，可能就要有機械腿）。

4. 然後再畫更多零件，例如管子、齒輪、金屬絲或插頭等，就可以把簡單的東西畫成複雜的「機器」囉。

5. 如果你不太確定機器要有什麼功能，還是可以先畫一部份，然後順其自然，看看可以怎麼畫下去。通常只要想辦法把零件都固定牢靠，不知不覺就可以把一片面板畫成一台機器喔。

6. 用水彩或其他你想用的媒材，完成這幅畫。

7. 別忘了幫你的機器命名！

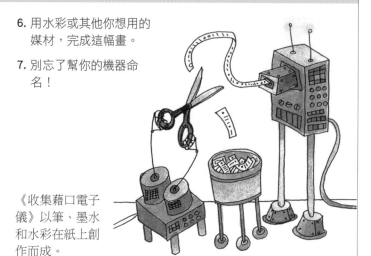

《收集藉口電子儀》以筆、墨水和水彩在紙上創作而成。

進階實驗

魯布‧戈德堡（Rube Goldberg）是20世紀中葉的插畫家，最為人所知的是一系列畫機械裝置的漫畫，這些機械只是要用來做很簡單的事情，結構卻設計得迂迴複雜。你也可以從戈德堡的創作找靈感，發明出自己的魯布‧戈德堡機械喔。

克莉絲塔‧皮歐創作的《閱讀思考機》。

37 隨選素描

工具和材料

- 5 x 7吋（12.7 x 17.8公分）或8 x 10吋（20.3 x 25.4公分）的水彩紙

- 各種你想用的素描媒材

「*所謂創造力，就是從大自然的隨機中找出規則。*」——*美國思想家賀佛爾（Eric Hoffer）*

這次的素描，你將隨機選擇一些元素，把這些元素結合起來，畫成一幅大圖畫。這個練習隱藏的挑戰是：你一次只能選一個元素，而且每個元素至少都要完成構圖，才能繼續畫下一個元素。在這個練習中，你得把互不相關的東西都加進畫裡，可以測試自己解決問題的能力。既然沒辦法事先計畫，所以放輕鬆，開心接招吧！

步驟

1. 寫下大約20個你想畫的東西。
 （畫自己喜歡而且覺得有趣的東西是很重要的，在這第一個步驟多花點時間，好好找出你覺得畫起來有趣的東西吧。）

2. 把這些東西編號，從1到20。然後到www.random.org網站，輸入1和20，然後按Generate（產生）按鈕，就會得到一個隨機產生的號碼。然後請你畫這個號碼代表的東西，畫在紙上任一處都可以。

3. 產生第二個亂數，然後把這個數字代表的東西也畫到圖裡。重複以上步驟，總共畫大約5到9個東西，或畫到你覺得這幅圖已經完整了為止。

4. 盡量使用3種以上的畫具，讓這幅已經很超現實的畫，畫面質地更有層次，看起來更豐富。

上圖：這幅圖隨機選到的元素依序是海草、葉子、泡泡、線條、雲朵和兔子。注意：不一定所有元素都要用畫的喔！在這幅圖裡，雲的部分就是拼貼上去的，增添了層次感。

這幅畫用了許多不同的媒材，包括炭條、彩色鉛筆、水彩、油性簽字筆和2B鉛筆，因此創作時只使用幾種顏色，避免整幅畫變得不協調。隨機抽到的東西依序是企鵝、大象、房子、雲朵、鳥兒和花。

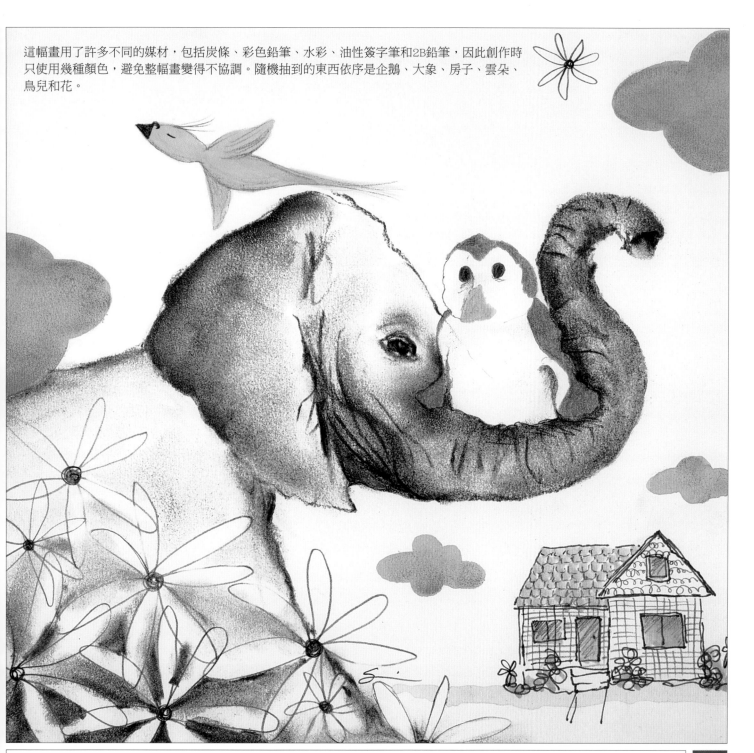

38 人行道裂縫畫

工具和材料

- 數位相機
- 140磅的熱壓水彩紙數張，裁成5 x 7吋（12.7 x 17.8公分）大小
- 彩色油性簽字筆數支，顏色任選
- 彩色鉛筆
- 自動鉛筆
- 葡萄藤炭條
- 白色中性筆

「如果人行道和牆上沒有裂縫，城市就無法呼吸了。」——一位不知名的街頭塗鴉藝術家

請你把人行道上的裂縫當成靈感來源，畫幾張畫。這一次，不用抬頭看天上的雲裡藏著什麼動物，低頭看看腳下有什麼絕妙好圖吧。

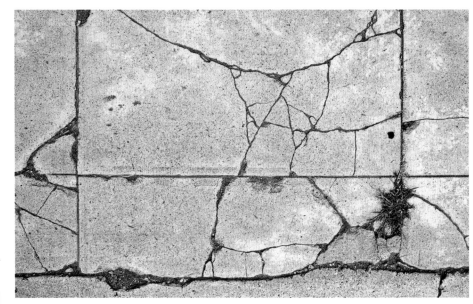

你可以從這個圖裡看出什麼嗎？

步驟

1. 在你家附近散散步，如果看到人行道上有形狀有趣的裂痕，就可以拍下來。拍攝的畫質好不好都不要緊……這些照片只是畫畫時拿來參考用的。

2. 回到家，把畫畫的工具材料準備好，拿出相機，隨便挑一張剛剛拍的人行道裂縫照片，觀察一下，可以看出什麼東西嗎？如果不能，就把畫面朝順時針方向轉90度，這樣能看出什麼東西了嗎？一直轉，轉到你能從照片裡看出某個東西為止，好比一張臉、一隻動物、一個物品等。

3. 不一定得先看出整個完整的圖，譬如你可能只看到一個大鼻子和一隻耳朵，那就先畫這兩個地方，然後再發揮想像力補充，畫出整幅畫。

4. 用彩色簽字筆畫輪廓，著色則用彩色鉛筆、簽字筆、鉛筆、炭條或白色中性筆等都可以，看你覺得你這幅畫適合用什麼。

5. 或者，你也可以在散步時直接「現場」素描（而不是只先用數位相機拍下來），回到家再把畫完成。

這一系列從人行道裂縫發想的動物畫作，作者前後花了幾天，是分次創作而成的。

焦點藝術家

莉索・隆德（Liesel Lund）

藝術家、珠寶設計師、教師。

莉索・隆德是一位藝術家，住在西雅圖。她腦海中最早的回憶，就是看到一隻蜻蜓飛過波光粼粼的水面；當時那樣的色彩搭配充滿魔力，加上折射的陽光，激發了她的想像力。在她現在的許多作品裡，也不難發現她對類似的畫面情有獨鍾。她喜歡所有美麗的事物，隨著時間過去，這份熱忱愈來愈強烈，她用各式各樣的媒材創作，水彩、粉蠟筆、壓克力顏料、油畫顏料、日記、絲線、布料、金屬、串珠、攝影等都有。

問答時間

問：請問你畫畫時有什麼特定的習慣？

答：我其實沒什麼固定的習慣，通常就是想畫的時候就提筆畫。素描是我的複合媒材創作中不可或缺的一環，而畫油畫也跟畫素描一樣，只是改拿油畫畫筆而已。

問：你通常是寫生還是發揮想像力創作？

答：兩種方式都用，但我其實比較常畫記憶裡的事物，或是隨性地畫，看可以畫出什麼。我認為觀察真實的人事物，還有注意真實事物的色彩、質地和空間感，這些也是很重要的。兩種方式都十分實用，互有幫助，使用的是不同的「藝術肌群」。

問：你為什麼畫素描？

答：因為我沒辦法忍住不畫！（好啦，我可以忍住不畫畫，但不畫的時候，情緒就會變得很暴躁。）有時生活變得太忙碌，自己過得疲累不堪時，我會發現，有一部分就是因為我太久沒創作了。藝術滋養我的身心，是我靈魂的養分。

《喜飛翔》以複合媒材在紙上創作而成。

問：你通常在哪裡畫素描？

答：我大部分都在工作室畫，因為在工作室裡，當畫畫的工具材料召喚我，好像在說「喂，選我選我啊！」的時候，我可以很方便拿到畫具。但如果天氣好，我也喜歡到外面畫畫，我喜歡那種感覺：「我在戶外畫畫，因為這就是我的天命，就像蜜蜂嗡嗡叫，因為那就是牠們的天命。」

問：我們為什麼要畫素描？

答：我覺得畫素描很棒，因為素描是增添生活情趣的妙方。畫素描沒有所謂的「標準」答案，你可以只畫一下，也可以畫很久很久；素描只需要一枝鉛筆或其他的筆，和一個可以拿來畫的平面就行了；素描可以解放心靈，而且可以讓我們活絡一下很少用到的右腦，讓左腦休息一下。畫素描有助培養觀察力，還能滋養你心中的小小孩。

問：還想補充什麼嗎？

答：我說啊，「誰管畫出來的畫看起來怎麼樣呢？」只要享受樂趣，拿起畫筆盡情揮灑就行了。你是一個魔術師──看你想變出什麼！

上圖：《炫彩浮華》以複合媒材、串珠、金屬絲和錫創作而成。

左圖：《甘美甜夢》以複合媒材在紙上創作而成。

從大自然找靈感

過去八年來，我都定居在科羅拉多州中部的一個小山城。許多藝術家在此生活、創作，而且我敢說，這些藝術家，絕大多數不是畫山水風景，就是從周遭的美麗景致擷取了豐富的創作靈感。

我也從大自然中得到很多靈感，但是以一種不同的方式。每當我出門散步，我看的不是周遭的青山美景，而是低頭看腳下。石頭、花草、塵土泥沙……這些東西最吸引我！就算是去滑雪，我也常得逼自己把頭抬起來，強迫自己別一直看腳下閃閃發光的雪堆呢。

你擅長綜觀全局，或觀察細節？還是介於兩者之間？舞者暨編舞家崔拉·夏普（Twyla Tharp）把這稱為每個人的「創意DNA」。想必我的創意DNA擅長的是細節，那你的呢？

下頁：《藍》以拼貼及複合媒材在紙上創作而成。

39 教你畫朵花

- 參考用的花朵圖片
- 水彩紙，大小不拘
- 鉛筆
- 紙筆（一種可以暈開炭筆、鉛筆色澤的工具）
- 橡皮擦
- 水彩
- 白色油漆筆
- 彩色鉛筆
- 各種顏色的Sharpie油漆筆
- 壓克力顏料、畫筆

「從來沒有人好好地看過一朵花；花兒太小了。我們的時間總是不夠用，而好好觀察是需要時間的——一如友情的培養。」——美國藝術家喬治亞・歐姬芙（Georgia O'Keeffe）

步驟詳細的教學非常有幫助，和描摹別人的畫一樣，是很好的練習工具，可以讓你紮實的素描練習更上一層樓。做這個練習的時候，除了遵照莉索・隆德教的步驟，也別忘了要多看著參考圖片畫喔！

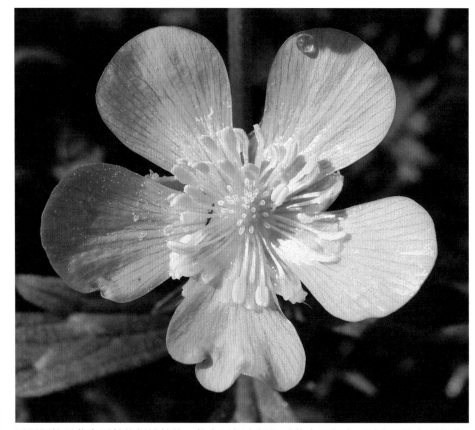

這張照片是莉索用數位相機拍的，放在這裡方便你看著畫。你也可以自己找參考的花朵圖片，可以翻翻園藝商品型錄或書籍雜誌，當然也可以在你自己的院子裡找！

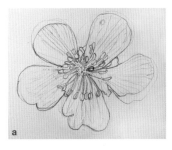
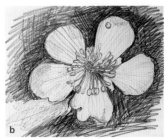

1. 使用鉛筆勾勒出花朵的輪廓。(a)

2. 用鉛筆上色,握筆輕一點,呈現隨性的線條。(b)

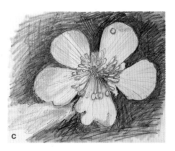
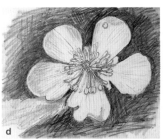

3. 使用紙筆,將陰影處暈染開來。(c)

4. 用橡皮擦擦出亮部。(d)

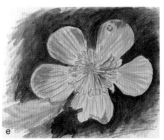
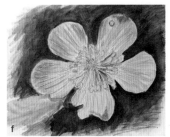

5. 著上淡淡的水彩,每一層都要乾透才能再上新的顏色。(e)

6. 用白色油漆筆畫出亮點和線條。(f)

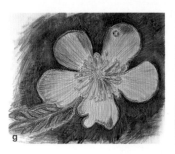

7. 加上彩色鉛筆,讓顏色更豐富。(g)

8. 用各種不同顏色的Sharpie油漆筆,為畫面增加更多細節。(h)

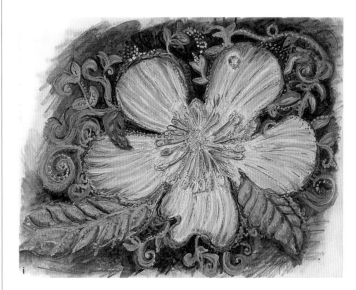

9. 最後使用壓克力顏料,加上一些明亮的色澤。(i)

「蟲蟲」驚喜！

工具和材料

- 昆蟲圖片
- 8 x 10吋（20.3 x 25.4公分）的水彩紙
- 黑色超細油性簽字筆
- 簽字筆、彩色鉛筆，或任何你想用的媒材
- 也可準備一組英文字母的橡皮圖章（若你想用英文標示昆蟲名稱）

> 「紐澤西州的州鳥是蚊子。」
> ——美國藝術家安迪·沃荷
> （Andy Warhol）

昆蟲在現實生活中或許惹人厭，甚至很嚇人，但是畫起來倒是很棒：昆蟲家族是個寶庫，集結了各種特別的顏色、線條和形狀！在今天的練習裡，你要創作出一組自己的非寫實昆蟲「標本」，還要加上編號和標記。

步驟

1. 上網或去圖書館，找一些昆蟲標本的圖片。

2. 選一隻你想畫的昆蟲，然後先用超細油性簽字筆，畫這隻蟲的輪廓素描。畫的時候要不時看著圖片喔！（注意：如果你想，畫輪廓素描時，也可以先用鉛筆打草稿。）

3. 接著把其中一些線條畫粗一點，沒有什麼特定的規則，就讓線條有些粗、有些細就可以了。畫到整個外型看起來滿意，就可以停了。

4. 選擇喜歡的畫具，幫你的蟲子上色。

5. 重複步驟1到4，可以畫體型、種類各異的昆蟲，直到畫出一整組完整的昆蟲「標本」，比方約5到9隻。

6. 在紙上找個地方，用筆或橡皮圖章，替你的昆蟲標上號碼及昆蟲名稱。注意：既然這組昆蟲素描的表現方式是非寫實風，所以你也可以盡量發揮創意，自己幫蟲蟲取名！

1. Corratau Beetle
2. Buvaraccio Butterfly
3. Spiratook Botty Fly
4. Vamudock Beetle
5. Buffle Thor Butterfly

這組昆蟲圖鑑創作，使用的媒材包括
Sharpie（油性）和Copic（酒精性）簽
字筆、螢光色的簽字筆和彩色鉛筆。

大自然巡禮

把你對大自然的愛跟素描練習結合起來吧。在這個練習裡，你將會外出散步，仔細觀察各種見到的景物，然後畫成一系列的小圖。

- 白色卡紙數張，或你的素描簿
- 任選一種墨水筆

「我出門原只打算散個步，最後卻決定日落才賦歸，只因我察覺，走進自然，實是走進內心。」——美國博物學者約翰·繆爾（John Muir）

雪莉·約克這幅墨水畫，是在科羅拉多州中部山區健行時創作的。

1. 收拾你的畫具,到一處你最喜歡的健行地點或自然景點。到了以後,看到什麼特別的景物,不管是什麼,全部畫下來,畫在紙上任何地方都可以。

2. 這個創意練習要練習的是寫實的素描,所以請花點時間,好好觀察你要畫的景物。下筆時盡量保持線條輕柔徐緩,因為花草樹木的線條不太可能完全筆直。

3. 畫完了就繼續走,看到有趣的景物再停下來畫。

不用鉛筆好處多

鉛筆是很好的素描工具,橡皮擦的地位當然也不容小覷;但我教學的時候發現,如果讓學生用橡皮擦,通常學生擦東西的時間都比畫東西的時間多(似乎無論大人小孩,都有這個情形)。如果你用鉛筆以外的筆畫畫,就無法使用橡皮擦,如此一來更能專注在畫畫本身。這種畫法感覺很可怕嗎?或許吧,但也會帶來一種奇妙的解放感喔。你可以換個角度思考:用筆和墨水畫畫,那種要畫得很完美的壓力就消失無蹤了,因為這樣下筆的成果都是未經修改的,初稿本來就不可能盡善盡美。一旦沒有壓力,畫出來的作品往往能更上一層樓。

4. 有些小細節沒畫到也沒關係(例如掉到灌木叢裡的幾片樹葉),因為你的作品是素描,可不是攝影,所以如果想的話,可以盡情使用藝術家的特權,把一些元素簡化。

5. 畫幾幅大圖,幾幅小圖,一些近距離的畫,一些遠眺的畫。不用在意比例,只要呈現出你對沿途所見景物的印象就行了。

6. 畫到整頁畫滿為止。

7. 回去以後,想辦法把所有圖連結起來。可以用文字,或加上一些線條、畫上一排螞蟻隊伍,或用其他任何你想得到的方法,把這次的「大自然巡禮」,結合成一幅有整體感的作品。

這是作者在這個創意實驗中畫的素描,在野外先以Sharpie簽字筆描繪,回工作室後再加上Copic簽字筆,把整幅畫完成。

自然小物 抽象畫

- 各種在野外找到的小東西
- 水彩紙，8 x 10吋（20.3 x 25.4公分）或更大
- 軟炭筆

> 「欣賞抽象藝術應該和欣賞音樂一樣——對不對自己的味，一會兒就知道。」——美國抽象表現主義畫家波洛克（Jackson Pollock）

拿出你的放大鏡！在這個創意練習中，你要觀察大自然小物的細微特徵，從中汲取靈感，然後畫成截然不同的東西。

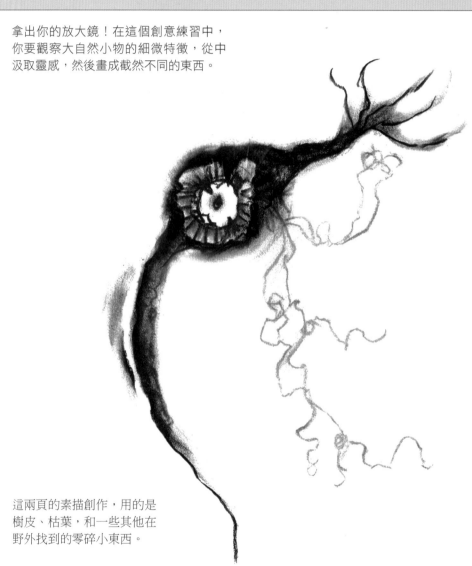

這兩頁的素描創作，用的是樹皮、枯葉，和一些其他在野外找到的零碎小東西。

步驟

1. 到外面找一些大自然的零碎小物，像是小石子、葉子、花朵、樹皮、一小粒松果等，把這些小東西帶回家。

2. 把這些小東西放在桌上，排成你喜歡的圖樣。

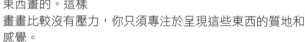

3. 這次素描的目標是畫出抽象的感覺，讓別人看不出你是照著什麼東西畫的。這樣畫畫比較沒有壓力，你只須專注於呈現這些東西的質地和感覺。

4. 開始素描。輕輕勾勒出這個花樣的整體輪廓。接著，描繪出這些東西的質地。用炭筆的各種筆法，可以做出不同的效果。例如如果想畫嫩葉，就用淺一點、輕一點的線條呈現；而如果想表現出岩石的質地，下筆力道就可以重一點，再用手指把顏色抹開。

5. 線條筆觸盡量輕一點、靈活一點。

6. 畫的時候，思考的重點在處理明、暗，以及兩者的平衡。過猶不及，當心裡有小小的嚷嚷聲告訴你畫好了，就停手吧！

思考一下

畢卡索曾說過：「所謂的抽象藝術並不存在。你還是得從具體的事物發想，然後再把現實的痕跡抹掉。」你對這番話有什麼想法？你同意嗎？還是不同意？

炭筆可淋漓盡致呈現出各種效果，是許多藝術家的最愛。

外光畫法

所謂的外光畫法，指的就是在戶外畫畫。野外可能蚊子成群，陽光刺眼，又有風，或者你的手可能會凍僵，這些都會成為經驗的一部份，其實這往往能讓你的作品更臻完美，因為這樣可以把現實融合進整個創作過程中。好好享受吧！

- 水彩紙，或你的素描簿
- 2B鉛筆
- 削鉛筆器
- 橡皮擦

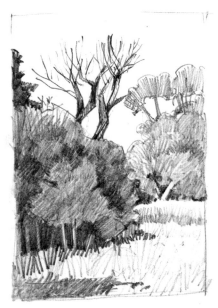

右圖：雪莉・約克花了大約十五分鐘，完成這幅《河岸草坪》。

下圖：《牧草地》。以鉛筆在紙上創作，約花費十五分鐘。本創意練習中的畫皆為雪莉・約克的作品。

「恆美、恆新，山水幾時令人不定睛？」——英國畫家、詩人、神職人員約翰・戴爾（John Dyer）

1. 在這個創意實驗裡，你將到野外畫幾幅明暗素描。（關於實景素描，可參閱「創意練習4：動物園一日遊──第一堂課」。）

2. 先畫幾個正方形或長方形的框，這就是等一下的畫框。框不要太大，長寬大約2 x 3吋（5.1 x 7.6公分）或3 x 4吋（7.6 x 10.2公分）就好，要在一張紙上放個幾幅圖。這樣在開始時給自己一些限制，就可以避免之後把素描畫得太複雜了。

3. 先把要畫的景物輪廓輕輕勾勒出來。但整幅素描盡量用明暗色調來處理，避免用太多線條。

4. 盡量把整幅圖的明暗減少到4種明度就好，從最淺畫到最深。

5. 過猶不及！畫速寫就好，別花太多時間囉。

什麼是明度？

所謂明度，指的是上色區塊的明暗程度。我們捕捉自然光線照在物體上的樣子，然後用不同的明度來製造三度空間的立體感。想讓你的素描有明度變化，第一步就是學著觀察，看亮部和陰影如何影響我們所見景物的形體。

雪莉‧約克畫這一系列素描時，用的是施德樓（Staedtler Lumograph）2B鉛筆。《291號橋下》，以鉛筆在紙上創作而成，費時四十五分鐘。

44 小鳥兒！

工具和材料

- 參考用的鳥類圖片
- 任選你想用的紙，另外準備練習用的廢紙
- 葡萄藤炭條

「盡可能發揮你所有的天賦。若只有音色最好的鳥兒敢高唱，林中便幾無歌聲了。」——奧利佛·吉·威爾森（Reverend Oliver G. Wilson）

畫鳥兒樂趣多多。我覺得小鳥畫起來很有趣，因為鳥有大大小小、形形色色的種類，所以畫起來不太可能出錯！另一個原因，則是因為每隻鳥都特質鮮明，有的奇特有的憨，有的嚴肅有的傻……隻隻獨一無二！在這個創意練習中，你要用葡萄藤炭條來畫畫，先畫寫實的素描，然後再嘗試非寫實風的畫作（用炭條或別的媒材都可以）。

大家對炭條，似乎總要嘛就很喜歡，要嘛就很討厭。你可以用這個機會，看看自己喜不喜歡這種畫得「灰頭土臉」的感覺！

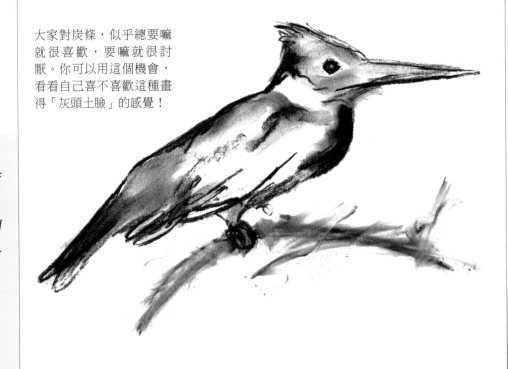

這兩隻鳥是用
葡萄藤炭條的
橫面畫成的（
顏色不是抹暈
開來的）。

1. 在正式開始畫鳥的素描前，先花點時間，在廢紙上練習炭條的各種畫法。試著畫直線、彎彎曲曲的線、圓圈，也練習改變施力大小，畫深的線跟淺的線。

2. 用手指頭抹，把線條顏色暈開。

3. 練習用炭條的橫面畫線；然後在炭條其中一端稍稍用力，讓畫出來的粗線顏色一邊深一邊淺。

4. 現在開始看著鳥類參考圖片，畫8到10隻鳥，盡可能運用上面練習過的筆法。

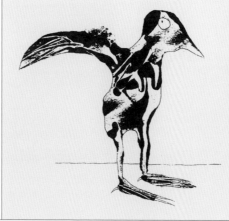

進階練習

花時間看著圖片練習
鳥類素描之後，現在
若想延伸觸角，畫非
寫實風格的鳥兒，也
可以更有信心囉。

- 計時器
- 白色卡紙5至10張
- 你寫字慣用的鉛筆或其他筆
- 幾本用來剪貼的雜誌
- 剪刀
- 口紅膠

> 「舉凡世間偉大之事，非熱情無以致之。」——德國哲學家黑格爾（*Georg Wilhelm Friedrich Hegel*）

如果我們要花時間畫畫和創作，找到自己有興趣的主題是很重要的，這樣你才會願意花這些時間！如果你耗盡心力創作一件作品，卻沒有足夠興趣讓自己撐過困難的部分（是的，創作時一定會遇到困難的部分），那是最痛苦的事了。

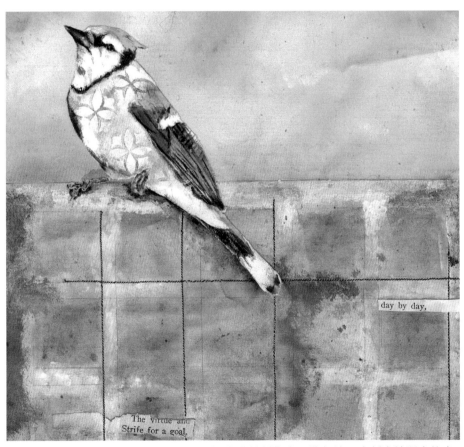

崔西熱愛大自然中的一切，這點從她的複合媒材創作中一覽無遺。本創意練習中的畫皆為崔西・琳恩・哈士崁普（Tracie Lyn Huskamp）的作品。

步驟

1. 請保留大約45分鐘的時間做這個練習。找一個不會讓你分心的地方。

2. 把計時器設定7分鐘，然後準備好紙跟筆，開始寫東西。如果你不知道要寫什麼，就寫「我不知道要寫什麼」，直到有靈感為止。請一直寫，不要停，心裡想到什麼就寫什麼，不用多想！

3. 計時器響了就把筆放下，然後把雜誌、剪刀和口紅膠準備好，再計時20分鐘。

4. 接下來的20分鐘，請用一些雜誌裡找到的字句和圖片，創作一幅拼貼畫。每個人做這個練習的方式都不同，有的人前15分鐘都在撕撕剪剪，最後5分鐘才把全部東西黏上去；有的人則比較有條不紊，開始的5分鐘內就黏了第一片剪貼，然後以此為起點，慢慢貼出整幅創作。你可以選擇自己喜歡的方式，但記得注意時間，以免最後時間到了卻兩手空空。（時間會過得比想像中快喔！）

5. 這次計時器響起時，把剛剛寫的東西和拼貼畫擺在一起。看一下自己寫了什麼，圈出2個你覺得最明顯的關鍵詞。然後再看看你的拼貼畫，可以看出什麼共通的主題嗎？

6. 觀察的結果或許會讓你大感驚訝。我有個工作坊的學生，就很意外她這個創意練習的共通主題竟然是「新聞」和「政治」，而不是「大自然」（她本身是一位花卉畫家）。於是我問了她，有沒有考慮過從事跟這類主題相關的藝術創作。（她說以前從沒想過。）或許她對政治和社會議題有興趣，而畫花卉正可讓她從這類嚴肅議題抽身，是幫助她休息的媒介。但也可能她對大自然根本沒什麼共鳴，畫花卉並不是出自興趣或愛好！不管是哪種情形，讓自己思考一下這類問題是非常重要的。

上圖：《鬱金香》以複合媒材在帆布上創作而成。

左圖：《三月風光》以複合媒材在帆布上創作而成。

焦點藝術家

詹寧 · 斯拉特克絲（Geninne Zlatkis）

藝術家、插畫家、視覺藝術家。

詹寧 · 斯拉特克絲在紐約出生，但出生不久後便隨父母旅居南美洲，總共在七個南美洲國家待過，上過許多間英語學校。她在智利念了幾年建築設計，後來又在墨西哥取得視覺藝術的學位。

詹寧使用各種不同的媒材創作，包括水彩、墨水、鉛筆，也常從事縫紉、刺繡、手工刻製橡皮章等。她住在墨西哥市旁海拔9,842呎（約3,000公尺）的高山森林上方，家裡有她先生馬諾洛（Manolo）、兩個可愛的兒子，以及一隻可愛的邊境牧羊犬「德寶」。

問答時間

問：請問你多常畫素描？

答：我深信「熟能生巧」，所以我每天都畫畫。我會讓生活中充滿我喜歡而且可以激發我靈感的事物，像是好聽的音樂，還有敞開的窗戶，可以看到外面的景色，聽到外頭的鳥鳴。我畫素描是因為素描很有趣，畫素描讓我很快樂。素描對我來說，就像是有個地方癢，一定要搔搔癢，我不畫就忍不住。

問：你用不用橡皮擦？

答：我在大學讀建築的時候，有位教授非常反對使用橡皮擦，他規定同學整個大一都不准用；那一年我學到很多。不能用橡皮擦，讓我學習如何順其自然創作，不要執著於不完美的地方，而是要把缺陷轉化成作品的一部份。我覺得自己因此變得更有創意。現在我幾乎很少用橡皮擦，但手頭上還是會準備幾個，以防不時之需。

右圖：《鳥＃17》以拼貼及複合媒材在紙上創作而成。

問：你通常是寫生還是發揮想像力創作？

答：兩種方法都用。通常畫輪廓的時候，我會參考照片，等到處理畫面的質地、色彩跟其他細節的時候，我就會靠想像力。

問：素描如何影響你的複合媒材創作？

答：我創作的時候，不管是拼貼畫或水彩，素描都是不可或缺的一環。我通常都會先畫素描，然後再加上其他的創作手法。

問：你最喜歡的素描工具是什麼？

答：我的最愛絕對是平凡又不凡的HB鉛筆、舊的鋼筆和水彩。

問：你還記得你這輩子畫過的第一幅素描嗎？

答：我還記得三歲時，媽媽給了我人生中第一盒蠟筆，眼前有那麼多顏色任我取用，那時心裡好雀躍；我還記得那盒蠟筆附了一本很大很厚的著色簿。那時起我便開始畫素描，就這樣一直畫到現在。

上圖：《秋天的葉》以壓克力顏料在葉子上繪製而成。

下圖：《油漆色卡小鳥》以拼貼及複合媒材在紙上創作而成。

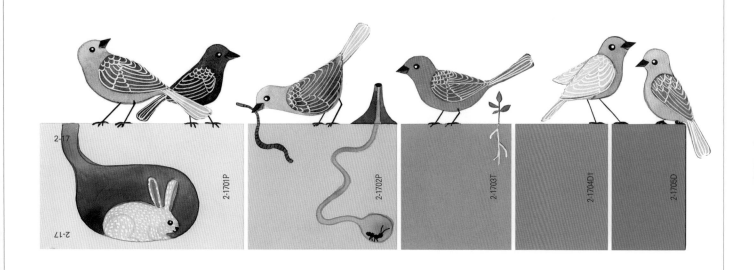

從書和文化裡找靈感

記錄自己生活的點滴，似乎是人類基本的需求。我們會寫東西、畫東西、拍照，或把自己的事說給願意傾聽的人聽。我們對自己和別人的經歷會有所感觸，而藝術創作正是把這些感覺表達出來的方法。

我創作的《女孩》系列作品中，描述的是當時自己的生活；畫中的女孩在做些什麼並不是重點，重要的是她們在想什麼、有什麼感覺。下面這一段文字，是這系列作品創作自述其中的一段：

我在畫每一幅畫時，都會想到，這樣的創作過程跟我的整個人生多麼相像。用有缺陷的木頭展開創作（我們人也是同樣的不完美），然後搭配各種素材和技法（正好比我們的工作、感情、藝術創作等），把缺陷轉變成吸引人的地方。創作過程也讓我思考，自己希望用怎樣的態度面對人生：每當我創作遇到瓶頸，或害怕自己會把一幅畫「毀掉」的時候，我就會提醒自己，這是「我自己的畫」／「我自己的人生」，裡頭要有什麼，我有權自己決定。

下頁：這幅《騎著烏龜的仙子》一部份的靈感來自《伊索寓言》裡〈龜兔賽跑〉的故事。出自《女孩》系列作品。以複合媒材在木頭上創作而成。

UNIT 7

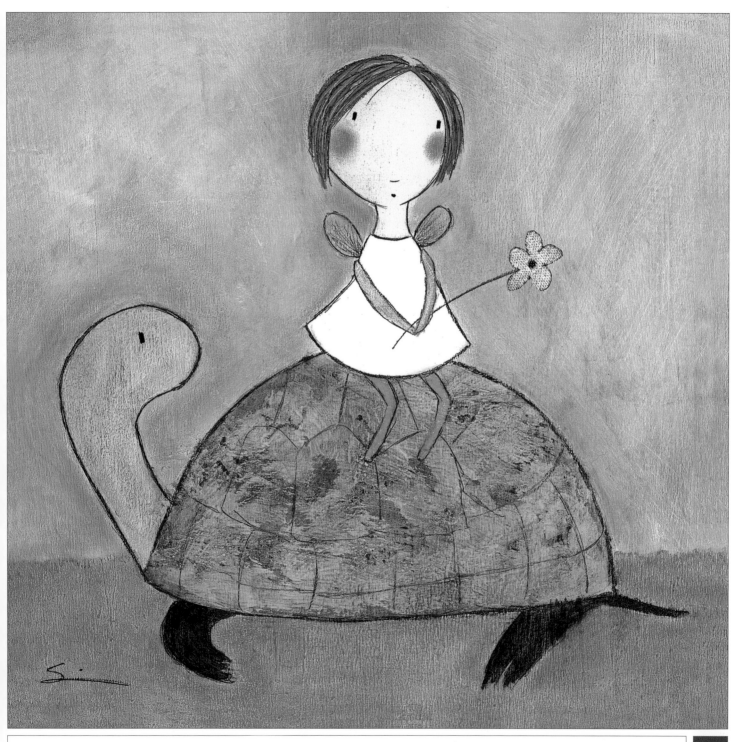

46 K書時間

工具和材料

- 圖書館的書
- 白色卡紙5至10張
- 任選一種筆

「有時我會覺得，再沒什麼比素描更令人歡欣了。」——梵谷
（Vincent van Gogh）

我常到不同的城市上課，而我很喜歡在行程中額外空出一天，在當地逛逛，這一天，我不一定會去購物或參觀博物館，但一定會逛逛當地的圖書館！到圖書館翻翻書是我一大嗜好。在這個創意練習中，你也要到圖書館去，找一疊書，然後畫素描！

我在華盛頓州的貝爾芙地區圖書館畫了兩小時的畫，這頁素描簿上的畫就是當時畫的。

1. 到附近的圖書館，花個5分鐘的時間，挑一些視覺上吸引你的書。

2. 找個位子舒服地坐下，隨意翻翻第一本書，看到喜歡的東西就畫下來。

3. 像這樣繼續畫下去，每個圖要擺在畫面的哪裡都隨意，就算一個圖和另一個重疊了也沒關係，有地方畫錯了也不要緊。這只是一個素描練習，你只是在把你覺得有趣的東西記錄下來而已。

4. 看你要花多少時間做這個練習都可以。有些人可能畫30分鐘就覺得差不多了，而有些人會想畫個2到3小時也不一定。

右圖：你可以以這些素描為靈感，畫成其他完成度更高的畫。我盯著這5頁素描，觀察（以及冥想）了幾分鐘，然後發揮想像力，畫出了這幅素描。尤其以畫裡的兩棵樹受到的影響最明顯。

- 貼紙、便利貼、記帳紙等
- 原子筆、螢光筆等

「腦是多麼神奇的器官；你一早起床，大腦就動了起來，直到你進了辦公室，它才停止運作。」──美國詩人佛洛斯特（Robert Frost）

不管你喜不喜歡，職場都是我們文化中很重要的一部份。在這個創意練習中，請你把你所有的美術用品拋在腦後，只能用辦公室裡找得到的文具來畫畫。

這幅素描以2B鉛筆在舊記帳紙上創作而成。

1. 如果你上班的地方是辦公室的環境，預先空下一週的中午休息時間來做這個練習。公司會議室通常不會被訂滿，你可以預訂一間會議室。

2. 可以考慮找一位志同道合的朋友一起練習！有夥伴就可以互相督促，還可以一起腦力激盪、一起創作。

3. 蒐集一些辦公室裡常見的文具用品，可能包括最普通的影印紙、便利貼、資料卡、收據簿、記帳紙、貼紙、資料夾、紙箱、電話留言簿、黃色螢光筆、原子筆和粗的黑色簽字筆等。

4. 開始用這些工具和材料畫畫看。可以先隨意亂畫，或試試一條線速寫，用任何一種入門練習的技法來發想都可以。

5. 這樣畫了一段時間後，應該會赫然「茅塞頓開」，靈感會突然萌芽，這時就順著這股直覺創作，就算剛開始方向還沒完全確定也沒關係。

6. 這時你很可能還沒找到真正想畫的東西，但只要繼續畫，一定可以畫出一個方向。這很正常！

7. 總共畫5到20幅圖，完成一系列的作品。

誰說藝術一定得創作在好的紙張或帆布上？古斯塔沃‧艾馬這幅熱情奔放的作品，就用了復古的辦公用紙，紙的質地和紙上的字，都讓整件藝術創作更增魅力。

48 旅途風光

工具和材料

- 素描簿
- 黑色防水墨水筆
- 水彩

「一個缺乏觀察力的旅人，好比一隻沒有羽翼的鳥。」──波斯詩人薩迪（Moslih Eddin Saadi）

下次你去旅行時，找一段空閒的時間，放慢身心步調，把周遭的景致畫成素描，這樣你的旅行經驗會更深刻！看看克麗絲妲·皮歐（Krista Peel）提供的旅途素描攻略吧。

上圖：《印第安納州的海濱》以複合媒材在紙上創作而成。

左上圖：《納瑞亞德》以複合媒材在紙上創作而成。

本創意練習中的畫皆為克麗絲妲·皮歐的作品。

克麗絲妲・皮歐的旅途素描攻略

- 我第一件事一定是先找個好地方坐下來。可能我很懶吧，但我舒服地坐著的時候，生產力總是最高。我最喜歡在公園、城市裡的廣場、噴水池邊、建築物的門廊等地方創作。

- 找一個你想畫的東西，好比一棟建築的屋頂、一朵花，或是你眼前的地面。就挑個想畫的東西，下筆就畫。

- 不用覺得自己選的主題「不夠好」。我自己的作品裡，有些我最喜歡的，畫的只不過是旅途中餐廳或小餐館桌上擺的東西呢。我事後看著這些畫時，會想起很多事：這在什麼地方畫的、當時大約幾點、那家店看起來如何、當時我們聊天的話題、當時聞到的味道等……。

- 把線條畫完成，畫到自己滿意整個構圖為止。然後，拿出水彩！

- 上色的時候，別忘了要留一些空白處。我自己畫畫畫了好一陣子才體悟到，保留一些空白處，其實會讓有色彩的地方看起來更美。

- 如果你白天沒時間著色，那就畫幾幅線條素描就好。晚上回到旅館後，再把你的水彩畫具通通搬出來，慢慢上色。

- 加陰影是最棒的一招了。記得幫畫好的東西打上陰影，整張作品看起來就會栩栩如生，絕對不騙你，試試看吧。

- 我喜歡在調色盤上先把顏色都調好。我每次都會花很多時間調色，調色對我來說是一大樂事。調的時候要多加點水！

- 對我來說，天底下比旅行更好的事，就只有繪畫了。噢，還有素描。還有珠寶創作。還有模型創作。還有坐雲霄飛車。還有游泳。還有迷你高爾夫。還有跟別人討論電影。喔對了，還有蘭姆果汁酒。

上圖：《聖十字廣場》以複合媒材在紙上創作而成。

左圖：《餐桌》以複合媒材在紙上創作而成。

工具和材料

- 一本書
- 原子筆，或任選其他的畫畫工具

「這世上所有事物的存在，都是為了有朝一日能寫成書。」——法國詩人馬拉美（Stéphane Mallarmé）

從小，大人總告誡我們不能在書上畫畫，但我們大部分的人都在課本或小說上畫過線或打過星號吧……那為什麼就是不能畫畫呢？在這個練習裡，你可以自由地在在書上畫畫……只要確定你畫的是自己的書！

魏斯・桑罕14歲時，有次回家作業是讀荷馬（Homer）的《伊里亞德》（Illiad），他自己在書頁旁的空白處塗鴉，讓這個功課更有樂趣，可說是一舉兩得：擁有獨一無二的個人版經典名著。

步驟

1. 你可能得先跟自己溝通一下，才能克服畫書本的「罪惡感」。記住，畢竟你畫的是自己的書，而且這樣畫畫，跟大學時在書裡畫線，其實也沒什麼不同。如果這麼想還是沒用，就作個深呼吸，不管三七二十一，直接動筆吧！（如果你就是沒辦法畫新書，可以試試畫在已經毀損的舊書上。）

2. 挑一本書，然後在右邊側欄裡，選一個練習的方法。

3. 開始畫！

作者把她的《瓦特希普高原》讀到爛了，便把脫落的書頁當成畫布，畫成一系列的兔子畫作和水彩畫。

練習方向

● 在書的頁邊隨意塗鴉，不用思考要畫什麼，也不用思考會畫成怎樣。

● 直接畫在字的上面（要不要把字體完全蓋住，你可以自己決定）。

● 幫每段加上小小的插圖，畫在頁邊上。

● 在每章的最前面或最後面，畫滿版的圖。

● 這是一本講人際關係的書嗎？那你可以畫互動中的人或動物。或者這本書是關於大自然的？那就把書當成田野考察紀錄，然後看著真的動植物畫。

工具和材料

- 任選一種紙張或畫布
- 你想用的繪畫工具

請發揮你的畫畫技巧，同時搭配油畫顏料、拼貼畫和平面設計，設計出一張海報，無論想宣傳電影、戲劇或活動，真實或虛構的都行。

「能觀察，才會畫畫；能畫畫，才會觀察。」——英國設計師密克・麥斯藍（Mick Maslen）

吉兒・巴瑞（Jill Berry）這幅作品，是為了一個知名藝術中心所創作的，她開始先手繪出這個女人和一些其他的元素，然後全部掃描進電腦裡，用軟體設計出一張虛構的海報。

步驟

1. 挑個你想「宣傳」的電影、戲劇或活動，無論是真的或你虛構出來的都可以。

2. 上網或到圖書館去，找一些海報設計的範例，稍微了解一下，過去幾十年來，設計工作者都如何呈現戲劇及電影海報等。

3. 確定基本的構想後，就開始畫吧。如果你有電腦可用，而且最後會用電腦軟體處理整張海報，那就可以把海報各部分的元素分開畫；如果你不會用到電腦，那就用鉛筆在大張的紙上輕輕打草稿，把整張海報設計都畫出來，包括字體。

4. 用想用的畫畫工具，完成這張海報。

進階實驗

海報如果沒有真的印好貼出來，那就沒意義了。把你的海報至少印10份，貼在商店櫥窗、佈告欄或其他公開的場所吧。

作者的兒子克里斯特曾在地方演出的話劇《綠野仙蹤》裡飾演錫鐵人一角。這張海報設計時，以幾位演員及實際的戲服為基準，也從《綠野仙蹤》電影版的海報汲取了一些靈感。

探索故事：童話

- 你最喜歡的童話故事
- 素描簿
- 鉛筆或其他筆
- 你想用的繪畫工具

文學作品中，有許許多多的故事都可以當成插畫的題材：不只有童話故事、寓言、希臘神話，其他類型的故事中也能挖掘到許多生動的題材。在這個創意練習中，請你挑一個童話故事，使用你選擇的媒材，幫這個故事畫插畫。

提莎‧摩爾畫《三隻小豬》共畫了4次，才畫出這幅她最喜歡的版本。

> 「寓言比真實事件更具歷史價值，因為真實事件敘述的是一個人的故事，而寓言敘述的卻是百萬個人的故事。」——英國作家切斯特頓（G.K. Chesterton）

1. 選一個你最愛的童話故事，讀個2次……第一次用正常速度閱讀（重新熟悉故事情節），第二次慢慢讀（找出第一次讀的時候忽略的細節）。

2. 讀第二次的時候，找出一些你看了腦海中會浮現畫面的關鍵字，把這些字詞寫下來。例如假設你讀的是《小紅帽》，關鍵字可能就包括「紅色」、「籃子」、「祖母」、「森林」、「鬍鬚」、「牙齒」等等。

3. 在素描簿裡畫5到10幅小小的速寫，畫出你想怎麼詮釋這個故事。

4. 用你選的媒材，開始正式畫這幅畫吧。

進階實驗

你還可以自己改寫故事！在這幅《小紅帽》裡，大野狼不但是好人，而且還讓小紅帽坐在背上，送她去祖母家。以複合媒材在木頭上創作而成。

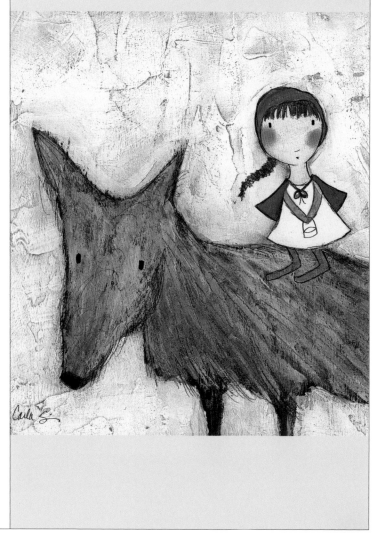

工具和材料

- 5 x 10吋（12.7 x 25.4公分）的140磅水彩紙3張
- 剪刀
- 針線，用來裝訂你的小書
- 你喜歡的繪畫工具
- 可以拿來拼貼的素材
- 口紅膠

> 「好的故事應該有開始、過程和結尾……但不一定要按照順序。」——名導演高達（Jean-Luc Godard）

這個創意練習跟前面的練習方法都恰恰相反。這一次，你不用先構思、先計畫要怎麼畫，而是先畫出故事（書）裡的一個圖，然後在畫的過程中，讓故事自己發展情節。

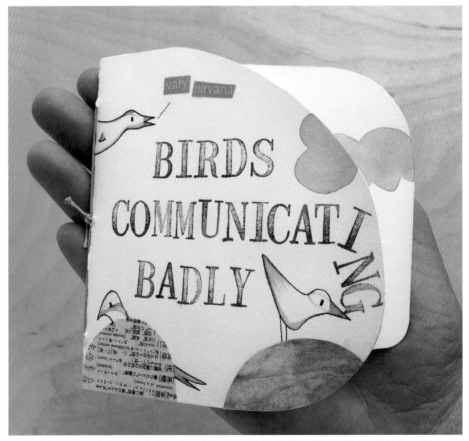

這本《鳥兒詞不達意》的小書是在一個日記工作坊做的，當時那個房間共有40個人。創作時不一定非得「獨處」，也不一定要「安安靜靜」！

步驟

1. 把3張紙的邊緣剪成圓弧形，不要把每個邊都修得一模一樣，請剪成不同的形狀。剪好後，把每張紙摺成兩半（對摺處不一定要在正中央）。

2. 在折線處用針線縫合，做成一本不規則狀的小冊子。

3. 在小冊子的任一處隨意畫個東西。不用覺得非從封面開始不可，有時從中間開始畫會比較沒有壓力。

4. 畫好第一個圖以後，看看能不能從這個圖的位置或圖本身得到另一個靈感，想到新的點子後，就把新的元素也畫進來（或也可以用拼貼的方式）。如果想不到，就看看你準備的拼貼素材，或翻翻你的素描簿，看看腦袋裡會不會迸出什麼靈感，一有新點子，不要多想，馬上畫下來！

5. 接著翻到新的一頁。書頁是不規則狀的，所以你畫的第一面圖應該會露出一小部分。請看著這新的一面，想想該怎麼從露出來的圖出發，把故事情節繼續發展下去。

6. 繼續上述步驟，翻到新的一頁，接續已經畫好的部分，直到整本故事書完成為止。

《鳥兒詞不達意》創作過程

● 我的第一個構想是做一本關於小鳥的書，我想拼貼進一些對話框，讓鳥兒對話。我翻了我蒐集的雜誌，想找找有什麼素材可以做成特別的對話框。

● 過了一段時間，我毫無進展……真的很難……沒辦法做成一個連貫的故事。不過我倒找到了一則莓果農場的廣告。

● 我推翻了原本的構想，有了一個新的靈感……「如果我就用這個廣告文案裡的字，讓鳥兒說出這些話，會怎麼樣呢？」於是我把這些字都剪下來，開始嘗試用這些字排出有意義的文句。

● 結果還是行不通。字太少了，排不出完整的句子……句子都零零碎碎的……

● 有了！我可以把「鳥兒詞不達意」當成這本書的主題！

● 然後接下來約1個小時的時間，我在一陣興奮狂熱中完成了這本書。超級好玩。

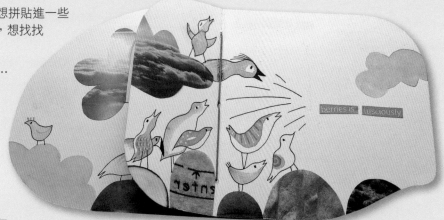

上圖：以水彩、墨水、拼貼在紙上創作而成。

焦點藝術家

珍妮 · 蔻斯特基蕭（Jenny Kostecki-Shaw）

童書插畫家、園丁、旅行家。

珍妮 · 蔻斯特基蕭小的時候常坐在紙箱裡畫畫。後來她的畫室變大了，變成衣櫥，她在裡頭畫出好多角色，畫好的畫還用藍色資料夾整整齊齊地收好（裡頭包括好幾百個自創的藍色小精靈）。「我都坐在綠色絨毛毯上，頭頂掛著衣服，我姊姊芮妮就坐在她的書房裡，就在那個長長窄窄的衣櫥對面；她寫詩，她說我可以幫她的詩畫插圖。」珍妮這麼寫道，「我大哥弗萊迪跟他朋友凱文 · 布里莫也很常畫畫，那時我覺得他們真是酷斃了，我從那時起便決心要當一個藝術家。我八歲時第一次參加美術比賽，而且得獎了，那時我畫的是聖誕老公公，到現在我還記得那通電話——那是印象中我人生第一次喜極而泣。」珍妮的藝術和故事創作，有許多靈感都取材自生活：包括旅行、探險、家庭生活、朋友、她養的狗、其他寵物，和過往的回憶。

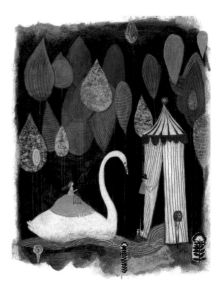

《騎著天鵝》以複合媒材在紙上創作而成。

問答時間

問：請問你畫畫有沒有什麼特定的習慣？

答：我旅行的時候總是抱著素描簿不放，在裡面畫滿各種奇異美麗的事物，就算畫的東西很怪，我也不以為意。我在家裡的生活非常安靜，非常簡單，而旅行則恰恰相反，旅行總是緊湊、有趣、刺激，所以很容易發瘋似的汲取靈感。我一次旅行儲備的能量，能維持很久很久。

我最近剛成為新手媽媽，所以常一有衝動就馬上畫下來；我常坐在車上就開始塗鴉，或隨手畫在一些零碎的紙上，像是收據、餐巾紙、破掉的購物紙袋等。我畫畫常視情緒而定，有時是很快的速寫，有時畫得很仔細，有時則畫很簡單的線條。我很喜歡畫輪廓盲繪，此外也很常用左手畫畫，這樣可以讓我創作時不要想太多。

問：你通常是寫生還是發揮想像力創作？

答：我兩種方式都會用，因為不管是清醒或幻想的自我都要關照到啊。但我最愛的還是看著裸體的人體模特兒寫生。

問：你為什麼畫素描？

答：我不畫素描，就沒有活著的感覺。素描就像呼吸一樣，我用素描最能表達自己。畫素描當然也有其他原因……我會用素描畫草圖給客戶看，用素描畫油畫的構圖，也會用素描記下我想記得的事，例如畫下我家小狗的奇怪睡姿。

問：你最喜歡的素描工具是什麼？

答：棒子，野外找到的或形狀削得剛剛好的都很好，然後沾墨水拿來畫畫。其實任何東西沾墨水拿來畫我都很喜歡……還有指甲花粉，和粗的橘色Ferby鉛筆，還有細的Sharpie簽字筆。

問：素描如何影響你的複合媒材創作？

答：素描是繪畫的基礎，每幅畫的構圖都要靠素描。此外，對我來說，素描也是種探索，當我只是隨意畫畫素描，把目的都放下時，繪畫的靈感就從潛意識的深層湧現了。

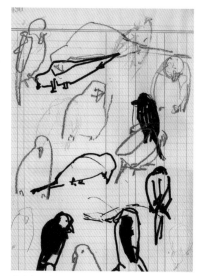

上圖：鳥類觀察。以複合媒材在紙上創作而成。

下圖：廟宇系列。以複合媒材在木頭上創作而成。

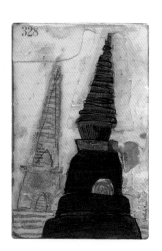

Gustavo Aimar
www.gustavoaimar.blogspot.com

Jill K. Berry
www.jillberrydesign.com
jill@jillberrydesign.com
(also Sam, Steve, Sydney, and Jill for
The Berry Family Portraits)

Elizabeth Dunn
sedunn3@verizon.net

Katherine Dunn
www.katherinedunn.us
katherine@katherinedunn.com

Pat Eberline
peberline@msn.com

Theo Ellsworth
www.thoughtcloudfactory.com

Angie Fletchall
angiedawnf@hotmail.com

Kayla Gobin
Salida, CO

Blake Greene
Greenie119@aol.com

Kay Hewitt
Carpinteria, CA

Jill Holmes
www.jill-holmes-art-journal.blogspot.
com
jill.holmes@gapac.com

Tracie Lyn Huskamp
www.TheRedDoor-Studio.com
TheRedDoorStudio@yahoo.com

Jenny Kostecki-Shaw
www.dancingelephantstudio.com
coloredsock@mac.com

Liesel Lund
www.liesellund.com
www.liesel.typepad.com

Teesha Moore
www.teeshamoore.com
artgirl777@aol.com

Conrad Nelson
www.conradnelson.net
cwn@rockymountains.net

Krista Peel
www.kristapeel.com

Brenda Beene Shackleford
www.betweenassignments.blogspot.
com
beenebag@yahoo.com

Christer Sonheim
www.thesomaproject.org

Wesley Sonheim
slathazer@sonheimphoto.com

Roz Stendahl
www.rozworks.com
roz@tcinternet.net

Brad Stucko
www.zanemultimedia.com

Karine M. Swenson
www.karineswenson.com
karine@karineswenson.com

Sarah Wilde
www.curiouscrow.typepad.com/
curious-crow/
curiouscrow@rocketmail.com

Sherrie York
www.sherrieyork.com
sy@sherrieyork.com

Geninne D. Zlatkis
www.geninne.com
geninne@gmail.com

參考資源

特別銘謝

用非慣用手畫肖像

Cynthia Anderson, Patty Barker, Tess Bedoy, Debi Billet, Leigh Bunkin, Helen H. Campbell, Joanne B. Derr, Nanci Drew, Marrianna Dougherty, Elizabeth Dunn, Suzanne Duran, Pat Eberline, Patti Finfrock, Lea Finnell, Angie Fletchall, Lani Gerity Glanville, Carolyn Gimplowitz, Blake Greene, Reenie Hanlin, Jennifer Hard, Kelly Hardman, Jan Harris, Kim Henkel, Kay Hewitt, Carolyn Huie, Ginger Iglesias, Adrienne Keith, Cathy Keith, Katie Kendrick, Hermila N. Knutson, Lorraine Lewis, Maddy Lewis, Jeannine Luke Kenworthy, Brenda Marks, Dori Melton, Jane Miley, Syd McCutcheon, Paula McNamee, Teesha Moore, Lynn Nicole, Jo Anne M. Owens, Carol Parks, Lynn Peffley, Sally Peters, Denny Peterson, Penny Raile, Helen E. Rice, Marion Scales, Brenda Beene Shackleford, Lorna Sommer, Mary Stanley, Lorraine Stribling, Suanne Summers, Rena Tucker, Savannah van Vliet, Carin Wallace, Ilene Weiss, JoAnn White

推薦素描及創作相關書籍

The Artist's Way (Tarcher, 2002) by Julia Cameron

Drawing with Children (Tarcher, 1996) by Mona Brookes

Experimental Drawing (Watson Guptill, 1992) by Robert Kaupelis

Keys to Drawing with Imagination:

Strategies and Exercises for Gaining Confidence and Enhancing Your Creativity (North Light Books, 2006) by Bert Dodson

The Natural Way to Draw: A Working Plan for Art Study (Mariner Books, 1990) by Kimon Nicolaides

致謝

謝謝這些人：

- 所有參與此書的藝術家
- 史帝夫（Steve）
- 魏斯（Wes）
- 克里斯特和克莉絲蒂（Christi）
- 瑪麗・安・賀爾（Mary Ann Hall）
- 許許多多的親朋好友
- 我的學生

關於作者

卡拉・桑罕（Carla Sonheim）是一位畫家、插畫家，也是很受歡迎的工作坊講師，在Artfest、Art & Soul等藝術中心都有開課。她非常擅長引導式的教學，也喜歡協助成年學員回歸童稚、遊戲般的創作手法。卡拉創作的《女孩》（Girls）系列繪畫，曾在美國許多藝廊、私人及企業空間巡迴展示。

網站：www.carlasonheim.com

網誌：www.carlasonheim.wordpress.com

電子郵件：carla@carlasonheim.com

關於譯者

汪芃

台大外文系畢業，曾從事網路行銷，現就讀師大翻譯所。譯有《關於我和那些沒人回答的問題》。譯畢此書，徹底重拾兒時對繪畫的熱情。